大偵探
聰明破案遊戲
抽絲剝繭

輕鬆生活館：35

大偵探聰明破案遊戲：抽絲剝繭

編　著　　沈家任
出版者　　大拓文化事業有限公司
責任編輯　洪千媚
美術編輯　姚恩涵

地　址　　22103 新北市汐止區大同路三段一九十四號九樓之一
劃撥帳號　18669219
總經銷　　永續圖書有限公司
　　　　　TEL　（○二）八六四七─三六六三
　　　　　FAX　（○二）八六四七─三六六○
　　　　　E-mail　yungjiuh@ms45.hinet.net
　　　　　網　址　www.foreverbooks.com.tw

法律顧問　方圓法律事務所　涂成樞律師

CVS代理　美璟文化有限公司
　　　　　TEL　（○二）二七二三─九九六八
　　　　　FAX　（○二）二七二三─九六六八

出　版　日　◇　二○一七年四月
Printed in Taiwan, 2017 All Rights Reserved
版權所有，任何形式之翻印，均屬侵權行為

國家圖書館出版品預行編目資料

大偵探聰明破案遊戲：抽絲剝繭 / 沈家任編著.
　--　初版.　--　新北市：大拓文化, 民106.04
　　面；　公分. --（輕鬆生活館；35）
　　　ISBN 978-986-411-050-6(平裝)

1. 益智遊戲

997　　　　　　　　　　　　　　106001779

前言

　　推理遊戲雖然不同於現實生活，但是它對讀者的生活經驗、科學知識、文史知識、數理化知識、刑偵知識、邏輯思辨能力等，都是全面的考驗和挑戰。本書所講述的破案遊戲，從古代到現代，從東方到西方，人物形象栩栩如生，故事情節生動曲折，不涉及超自然現象，不會使讀者產生距離感，可以真真正正地提高讀者的現實分析能力、觀察能力、判斷能力。

　　另外，在一些故事中，除了具有一定的推理難度外，還會表達出一種勸諭思想，從生活細節到生存大義，從社會道德到生命智慧，給人以正面啟迪。在內容的編排上，可以為讀者的邏輯推理能力帶來更高度的挑戰。

　　在破案遊戲中，有些謎題的答案在故事行文中是有所流露和隱含的，比如那些「證人」或「涉案者」對「破

案者」講述案情的過程中所說的「證詞」。要找出這些「證詞」的漏洞，就是考驗讀者的細心程度、生活經驗以及科學知識的掌握。而破解另一些謎題則是需要結合故事中某些關鍵情節、因素去分析和判斷，比如那些不是在案發第一現場的案子，就需要讀者根據故事中對現場的描寫，找到最可疑的關鍵因素或證據來證明該地不是案發的第一現場。

　　本書的內容難易結合，無論你是孩子、大人，還是學生、上班族、求職者、管理層，都能從中找到適合自己的題目。完成這些遊戲之後，你會發現自己的思維能力得到極大的開發，無論在學習、生活還是工作中，遇到什麼樣的難題，都不會手足無措，而是能夠透過靈活多變的思維轉換，將難題一一化解。

CONTENTS

Part 2

識破騙局

CONTENTS

Part 3

奇思妙想

CONTENTS

Part

1

誰有嫌疑

玻璃杯上的指紋

丹弗妮是一位暢銷書作家,但她並沒有因為作品暢銷而賺到很多錢,因為當初出版商布藍達小姐用很低的價格買下了她的版權。

一天,麥克警官告訴她,布藍達兩天前在公寓被人殺了,兇手對著她連開了五槍。根據調查,案發當天晚上和布藍達接觸過的人只有丹弗妮和布藍達的前夫文森特。麥克警官把他們請到了警察局,希望他們配合調查。

丹弗妮聽說發生這樣的慘劇,嚇得大哭起來。

她說,當天晚上將近八點的時候,她去過布藍達家,兩人討論了重新簽訂版稅合約的事情。當時,布藍達倒了一杯冰水給她喝,此後過了大約五分鐘,她就離開了。樓下的管理員可以證明這一點。

文森特雖然因為財產問題和布藍達離婚,可是離婚

以後他們還是好朋友。

聽到布藍達被殺的消息後，文森特悲痛欲絕。他說：「那天晚上八點左右，我去看望布藍達。布藍達的情緒好像不太好，倒了杯白開水給我，隨便聊了一會兒，就說累了想休息，我只好離開了。沒想到，竟然發生了這樣的慘劇……」說到這裡，文森特忍不住痛哭起來。

聽完兩人的敘述以後，麥克警官感到十分茫然。

一方面，他們並沒有足夠的殺人動機；另一方面，現場也沒有留下任何線索，彈殼全都被兇手收走了。就連客廳桌上那個使用過的玻璃杯上，也只有布藍達自己清晰的指紋，因為這兩位來客當晚都沒有在布藍達家裡喝水。

麥克警官只好求助於大偵探威爾森。

威爾森聽了麥克警官的介紹以後沉思了一會兒，然後問道：「案發的時候，氣溫大概有三十度，是嗎？」麥克點了點頭。

威爾森接著說道：「如果杯子上被害人的指紋十分清晰的話，那麼誰是兇手就顯而易見了。」

你知道兇手是誰嗎？

在炎熱的天氣裡，倒入冰水的杯子外面會迅速凝結
一層水露，這樣死者留下的指紋就會十分模糊；而倒入
白開水的杯子不會出現這種情況，手觸碰杯子後留下的
指紋應該是清晰的。

因此，桌上那只玻璃杯當時裝的是白開水，也就是
說，最後見到布藍達的人是文森特，他就是兇手。

在佔有全部線索之前，光下某種設想性的結論是最
忌諱的，那會使判斷出現誤差。

誰是匪首？

「砰！」的一聲槍響，打破了清晨的寧靜。

在邊境附近的小村寨裡，男女老少一邊奔跑著，一邊驚叫：「不好了！土匪來啦！快逃命啊！」

這個邊境村寨交通非常閉塞，村民的生活十分艱苦。而最讓人感到恐怖的是，在邊境線的那一面，有一群土匪經常來村裡搶劫。他們吃飽喝足了，臨走時還會帶走家禽、家畜，誰敢反抗，就會遭到毒打甚至槍殺。邊防警察局即便接到報警，也要走很遠的山路才能趕到，而這個時候，土匪早已逃走了。

為了把這群土匪一網打盡，巴頌警長帶領部下，埋伏在附近的山洞裡。

半個月過去了，土匪終於來了。

邊防員警迅速出擊，擊斃了走在最前面的幾個小嘍

囉，並將其餘土匪團團圍住。土匪見寡不敵眾，只好乖乖舉手投降了。

巴頌警長早就聽說這幫土匪的頭目心狠手辣，而且十分狡猾，得先把他揪出來才行。

他來到眾俘虜跟前，看到他們都穿著同樣的軍服。那麼，究竟誰是土匪頭子呢？

巴頌警長問：「誰是帶隊的？」

土匪們都低著頭，一聲不吭。

巴頌警長知道，土匪頭子一定混在當中，但土匪們都怕他，所以不敢說話。他想了想，突然大聲問了一句話。

話音剛落，他就知道誰是匪首了。

你能想到巴頌警長問了一句什麼話嗎？

真相大白

巴頌警長問：「你們的頭目怎麼把衣服穿反了？」所有的土匪全都下意識地朝其中一人望去，那個人就是匪首。

廁所裡的線索

一天早晨，著名歌星琳娜死在自己家中。

最先發現屍體的是她的弟弟漢森。漢森來找她，看到她的房門沒鎖，心想她太粗心了，於是走進房間。可是，他卻不見琳娜的人影。後來他發現廁所的門是從裡面鎖著的，打不開，但門縫下面卻有一片已經凝固的血跡。

漢森大吃一驚，連忙撞開廁所的門，只見琳娜穿著睡衣坐在馬桶上，已經死了。在她背後，有一道深深的刀痕。看來，她是在臥室遭到襲擊後逃進廁所的，為了防止兇手追擊，她鎖上了廁所的門，但過沒多久就斷氣了。

員警勘查現場以後，並沒有發現任何有關兇手身分的線索，這讓偵查工作一時間陷入了困境。

　　這時，警員強森突然想到了什麼，於是進入廁所重新搜查了一遍。

　　過了一會兒，他出來了，對同事說：「兇手應該是一個叫約翰的人。」

　　大家問他是怎麼找到線索的，他指了指一個地方，大家這才發現工作的疏漏。

　　你知道強森是從哪裡找到線索的嗎？

　　琳娜逃進廁所以後，把衛生紙拉出然後用自己的血寫下了兇手的名字，再把衛生紙捲好。這樣，即使兇手撞開廁所的門，也難以發現衛生紙上的字跡。

客輪上的謀殺

　　一艘從日本出發的豪華客輪正朝美國西海岸駛去。

　　這天早上，船員在船尾甲板上發現了一具女屍。她是被人用匕首刺死的，死亡時間在前一天晚上十點左右。經調查，死者是來自日本大阪的服裝設計師武田洋子。

　　此時，客輪正行駛在太平洋中央，兇手即便想利用救生艇逃走，也不見得能夠保住性命，再說船上的救生艇一個也沒少。

　　這樣看來，兇手應該還在船上，但兇手為什麼要留下屍體呢？把屍體扔進大海，是再合適不過的毀屍滅跡方法了。員警出身的船長一邊思索著，一邊要手下調查與死者有過接觸的所有人。

　　調查發現，與死者同行的兩個人——死者的侄子小次郎和死者的助手松田敬一具有做案動機。

　　小次郎是武田洋子遺產的繼承人，因為嗜賭如命，欠了別人一大筆債，最近正被債主追討；松田敬一則是曾經因為財務問題被武田洋子指責，所以兩個人的關係也出現了裂痕。

　　除此之外，並沒有發現其他線索。

　　「還是等下船以後讓員警來尋找兇手吧！我們只能做這些了。」一名船員說道。

　　「不，我已經知道誰是兇手了！」船長十分肯定地答道。

　　兇手是誰呢？

真相大白

　　兇手是死者的遺產繼承人小次郎。

　　在一望無際的大海上殺人，處理屍體是非常簡單的，只要將屍體扔到海裡就行了，而且沒人能夠找得到。可是，兇手卻有意將屍體留在甲板上，這說明，他不想讓死者下落不明，也就是說，不能讓死者「失蹤」。

　　從法律上來說，失蹤不足一定的期限是不能承認死亡的。那麼在此期間，失蹤者的繼承人就不能繼承其遺產。

　　正因為如此，小次郎才故意將屍體留在甲板上，以便早日得到這筆遺產。

小偷被偷

　　比利是一名職業小偷。

　　一天，他在公車上做案，先偷了一位穿著時髦的小姐的錢包，等她下車後，又接連偷了一位中年紳士和一位白髮蒼蒼的老夫人錢包。

　　下車以後，他興高采烈地躲在街邊的一個角落裡清點了一下，卻發現三個錢包裡的錢加起來還不到兩百元。

　　接著，他突然驚叫起來。

　　原來，與這三個錢包放在同一個口袋裡的他自己的錢包竟然不見了，那裡面裝著五百多元呢！

　　他又摸了一下口袋，發現裡面還有一張紙條，上面寫著一行字：「讓你這個可惡的小偷嘗嘗我的厲害！」

　　小偷一下子愣住了，他萬萬沒有想到，自己這個扒竊老手居然也會栽跟頭。

可是，究竟是誰偷了自己的錢包呢？小偷想了一會兒，終於知道是誰幹的了。

那麼，究竟是誰偷了小偷的錢包呢？

是那位穿著時髦的小姐。

首先，紙條上已經寫明，偷錢包的人知道他是小偷，所以小偷的錢包只能被時髦小姐、中年紳士和老婦人中的一個偷去。

如果是另兩個人的話，他們應該連那位時髦小姐的錢包一起偷走才對；即使他們不全偷，那他們也不知道哪個錢包才是職業小偷的。

由此可以斷定，職業小偷的錢包一定是被時髦小姐偷去的。

銀行的絕招

　　美國一家旅館剛從銀行取回來的旅行支票被盜，警方經過調查，初步認為這可能是銀行職員所為。

　　可是，究竟是誰幹的呢？

　　銀行經理向負責此案的警官說了幾句話。

　　警官點點頭，於是召集了這家銀行的所有職員，並要他們各自用手紙擦手，然後將這些手紙分別編號，放入培養皿中。不一會兒，一張手紙顯現出一些斑紋。

　　員警根據這張手紙的編號，確定了罪犯，並很快破了此案。你知道破案方法奧祕何在嗎？

真相大白

　　原來，這家銀行發出的支票上塗抹了某種細菌的芽孢。罪犯偷取支票以後，手上就會牢牢地沾上這種肉眼看不見的做案印記。

福爾摩斯名言

　　如果我能為社會除掉莫里亞蒂這個禍害，那麼，我情願結束我的偵探生涯。我可以說，我完全沒有虛度此生，如果我的生命旅程到今天為止，我也可以問心無愧的視死如歸了，對於我來說沒有比這樣的結局更令我心滿意足的了。

大學生公寓內的謀殺案

晚上十點剛過，一聲槍響劃破了夜空。

不一會兒，在街上巡邏的皮特警官便循著槍聲趕到了案發現場——大學城附近的一間獨棟別墅式公寓。

只見這座公寓二樓的臥室裡，大學生莫里胸部中彈，倒在了血泊之中。

皮特經過調查得知，這座公寓裡一共住著四名學生：莫里、桑普、喬尼和菲戈。皮特覺得另外三個學生都有嫌疑，於是把他們三人隔離開，對他們進行單獨訊問。

皮特先訊問桑普：「莫里被槍擊中的時候，你在做什麼？」

桑普答道：「當時我在修車。我把一盞燈帶到了別墅後面的車庫裡，插上電源打開燈正在修車，突然聽到了槍聲，於是趕快跑進屋去。」

皮特又訊問喬尼：「槍響時你在做什麼？」

喬尼一瘸一瘸地來到皮特面前說：「當時，我剛把車停在別墅後面的一個巷子裡，往後門走的時候，被地上的一條電線絆倒了。我坐在地上揉著受傷的膝蓋，大約兩分鐘後，我就聽到了槍聲，於是趕緊站起來，上了樓。」

皮特又訊問菲戈：「槍響的時候，你在做什麼？」

菲戈說：「當時我正往廚房走，準備盛一杯冰淇淋。這時，我聽到後門外有聲音，好像是什麼東西倒了。我向外看了一眼，外面漆黑一片，什麼也看不到，於是就回到廚房拿冰淇淋了。我才剛吃了幾口冰淇淋，就聽到了槍聲。」

為了證實他們說的話，皮特開始搜查這所房子。

在廚房的冰箱旁邊，他找到了半杯融化的冰淇淋；在後門外的地面上，他看到了一根插頭被扯離插座的電線，電線連接的燈還掛在桑普的汽車已經打開的引擎蓋上。

皮特回到屋裡，指著桑普說：「你剛才沒有對我說實話，看來兇手就是你！」

皮特為什麼說桑普是兇手呢？

真相大白

　　菲戈聽到後門的聲音，證明喬尼確實在案發前回到了家，並且被電線絆倒了，這就證明了喬尼說的是實話。可是，既然喬尼摔倒，扯掉了電線，正在修車的桑普就應該突然陷於黑暗之中，可是桑普卻沒有向皮特提到他的電燈突然熄滅，這是因為當時他正悄悄地上樓去殺莫里，所以電燈熄滅的事，他根本就不知道。

失蹤的剪刀

　　小莉放學回家，吃驚地發現媽媽倒在血泊之中，已經停止了呼吸。

　　警方的驗屍報告說，小莉的母親是被銳器所傷，並且現場有激烈的打鬥痕跡，只是兇器還沒有找到。

　　小莉的精神受到嚴重的刺激，她撕破了自己的校服和床單，在家裡昏睡了好幾天。爸爸很擔心，於是極力安撫小莉。

　　又過了兩天，小莉的情緒才逐漸恢復過來。她準備縫補校服，然後重新回到學校。可是就在快要縫完的時候，小莉尖叫了一聲。

　　第二天早上，爸爸起床發現小莉和弟弟不見了。

　　這究竟是怎麼回事呢？

真相大白

小莉縫完衣服要剪線頭的時候才發現剪刀不在原位，她由此認定剪刀就是那個找不到的兇器。

另外，現場有激烈打鬥的痕跡，說明殺死媽媽的是成年人。而只有爸爸知道剪刀放在哪裡，由此可見，爸爸才是殺人兇手，所以小莉連夜帶著弟弟逃走了。

福爾摩斯名言

把奇怪和神祕混為一談是錯誤的，最最平常的犯罪往往卻是最神祕莫測的，因為它沒有奇特之處作為推理判斷的依據。

竊聽風雲

　　日本DDV電器工業集團的第一會議室裡即將召開產品研發會議。

　　上午九點三十分，有關人員陸續到場。董事長邁著大步朝首席座位走去，結果一不小心滑了一下，整個人往前衝去。

　　他下意識地用手去抓椅子，緊跟其後的祕書眼明手快，搶先扶住董事長。

　　可是椅子已經倒在了地板上，發出了響亮的撞擊聲。

　　於是，祕書俯身扶起了椅子。就在這時，他驚訝地發現，會議桌下面有一個方形小盒。

　　他拿起小盒仔細打量了一下，送到董事長面前說：「這是一個微型錄音機！」

　　董事長頓時臉色大變：「看來我們集團內部有商業

間諜想竊取商業機密！暫時休會，立即調查！」

　　祕書倒回微型錄音機裡面的磁帶，然後將錄過音的帶子重新放了一遍，以便推算錄音機放置在這裡的時間。

　　「可以確定，罪犯是九點十五分按下的錄音鍵。」

　　這時，研發部經理說：「今天我來得比較早，當我出了電梯往會議室走時，看見走廊盡頭一個穿著我們集團工作服的女子，但一閃就不見了。」

　　「各部門立即核查，凡是九點十五分以前離開自己崗位的女職員，都叫到這裡來。」董事長立即發號施令。

　　過了一會兒，董事長助理帶來了三名女職員。

　　董事長親自訊問：「妳們必須說清楚，九點十五分之前為什麼離開自己的工作崗位？」

　　松井美惠說：「我到藥房買咳嗽藥去了。」她說著拿出了那瓶藥及發票。她腳上穿的是一雙中跟皮鞋。

　　接著，野田靜子說：「我去一樓大廳影印資料，因為辦公室的影印機正好被別的同事占用。」

　　「妳今天為什麼穿運動鞋上班？這裡只准穿皮鞋，妳難道不知道嗎？」董事長質問道。

　　「早上上班時擠地鐵，一不小心扭傷了腳，所以換了一雙運動鞋。」

　　第三個回答的是武田秀楓，她穿一雙高跟皮鞋。

　　她說：「我父親住進了醫院，我剛才去繳住院費用，我事先跟主管打過招呼的。」

「收據呢？」

「我到醫院時，發現我的弟弟已經繳過錢，於是就回來了。」

董事長聽了三個人的供詞以後難辨真偽。

這時，祕書再次按下答錄機的放音鍵，磁帶開始轉動了。

起初，是一片靜寂，不久便響起「唭嗒」一聲輕微的關門聲。

這時，祕書指著野田靜子說：「妳就是犯案者！」

祕書憑什麼認為做案者是野田靜子呢？

會議室鋪著地板，如果是另外兩個人做案的話，那麼她們的皮鞋一定會發出聲響。錄音機既然能夠錄到輕微的關門聲，也一定可以錄下做案者離去時皮鞋踩在地板上的聲音。可是答錄機裡並沒有這種聲音，這說明做案者穿的不是皮鞋。

祕書由此推斷，做案者是穿著運動鞋的野田靜子。

誰盜走了古幣？

　　年輕的警員剛剛調查完一宗案子，回來向探長報告。

　　「有個名叫格萊斯丁的古幣收藏家遺失了一枚十分貴重的古幣。這枚古幣是他上星期剛拿到手的。

　　他說他為了找到這樣一枚古幣，花費了好幾年的時間，因此如獲至寶。他的哥哥和弟弟與他住在一起，他們見了古幣也都十分羨慕。

　　對了，這兩個人也是收藏家，哥哥集郵，弟弟藏書。兄弟三個人收藏的珍品都放在客廳的書櫃和玻璃櫃裡。

　　開書櫃和玻璃櫃的鑰匙都放在書桌上的一個抽屜裡；而唯一一把開抽屜的鑰匙放在壁爐上的花瓶裡。昨天，格萊斯丁還接待了另外一位古幣收藏家——斯塔夫。格萊斯丁從玻璃櫃裡取出那枚價值連城的古幣讓他觀賞，斯塔夫讚歎不已，並且說想買走，可是格萊斯丁不肯割

愛。

今天一早，斯塔夫又打電話說起這件事，結果被格萊斯丁斷然拒絕了。

格萊斯丁放下電話，馬上就去賞玩自己的寶物。可是，玻璃櫃裡的那枚古幣居然不見了！鎖是完好的，說明了竊賊是用鑰匙打開玻璃櫃的。」

「有沒有留下指紋？」探長問。

「沒有。無論是傢俱上，壁爐上，還是門把手上，凡是容易留下指紋的地方，都被抹掉了。格萊斯丁的哥哥說，他對此事一無所知。他的弟弟一早就外出辦事，他走時古幣還在玻璃櫃裡。」

這時，探長卻十分肯定地說：「現在，我已經知道是誰偷走了古幣。」

你知道偷走古幣的是誰嗎？

真相大白

偷走古幣的是斯塔夫。

因為知道鑰匙所在地的只有格萊斯丁三兄弟和斯塔夫，三兄弟住在一起，屋子裡留有指紋是很正常的，只有斯塔夫在做案後才需要把留下指紋的地方擦乾淨。

失竊的名畫

　　州立美術館的名畫《虔誠的祈禱》被盜了，雷斯警官接到報案電話後火速趕到現場。

　　這幅畫約有明信片的兩倍大，現在只剩畫框，而在畫框邊上有兩隻蒼蠅停在那裡，不願意飛走。

　　雷斯警官開始向美術館的管理人員詢問案發前的情況。

　　「昨晚，我們將《虔誠的祈禱》擺好以後，我們四個管理員便坐在一起喝紅茶。喝完以後就都回家了，今天早上才發現這幅畫被竊。」管理員A說。

　　「昨晚誰是最後一個離開的？」雷斯問道。

　　B管理員說：「是我和C先生。」

　　C說：「可是，我們離開美術館以後，看到D先生匆匆返回了，他好像是忘了什麼東西。」

D說：「是的，我發現我忘了帶手帕，所以回來拿。」

「手帕？」雷斯滿臉疑惑地盯著D。

D解釋說：「因為喝紅茶的時候我不小心把杯子打翻了，所以我就用手帕擦拭，然後放在一旁晾著，下班時忘了帶走。」

雷斯經過分析，終於搞清楚了，就是上述四人中的一個人偷走了《虔誠的祈禱》。

不過，偷畫的人究竟是誰呢？

偷畫的人是D。

正常情況下，畫框是乾淨的，怎麼會招來蒼蠅呢？最大的可能就是，D返回美術館盜取了名畫，然後用沾有紅茶的手帕擦掉了畫框上的指紋，結果紅茶的味道招來了蒼蠅。

馬尾巴的功能

從前有一支商隊，每人都帶著幾袋金幣。

他們途經一片樹林，在這裡休息了一個晚上，次日清晨，正準備上路，突然有個商人大叫起來：「不好了！有人把我的一袋金幣偷走了！」

同行的幾個人都說自己沒有拿。

這時，有位老者騎著一匹白馬走了過來，他聽那個商人講完事情的經過以後，安慰道：「你看到我這匹白馬了嗎？牠可以幫你找出偷金子的人。小偷只要拉一拉牠的尾巴，牠就會叫。不過，在做這種試驗的時候，牠一定要跟試驗者單獨在一起，否則牠的狀態會受影響。」

說完，老者下了馬，把馬牽進帳篷裡，然後讓幾個人分別進去拉馬尾巴。

奇怪的是，這幾個人進去以後，馬都沒有叫。

接著，老人要他們幾個伸出手，然後彎下腰每個嗅了嗅。

當他把鼻子湊到第五個人的手時，他說：「你就是偷金幣的賊！」

這個人聽了以後連忙跪下來說：「請饒恕我吧！的確是我偷了他的金幣，就藏在一棵大樹下面的洞裡。」

老人是根據什麼找出竊賊的呢？

偷金幣的人做賊心虛，不敢去拉馬尾巴，這樣他的手上就不會沾有馬尾巴上的氣味。所以老人一嗅便知道誰是小偷了。

海洛因失竊案

　　深夜，有人潛入了一家醫院的藥房，從藥品櫃裡盜走了一大瓶只貼著化學式標籤的海洛因。當時，竊賊被保全人員發現，於是他用匕首刺死了保全人員，然後迅速逃離現場。

　　警方經過調查，發現有做案嫌疑的只有兩個人，一個是這家醫院的實習醫生，另一個是剛住進這家醫院的患者，是一個農民。

　　醫院的藥品櫃裡擺著許多藥瓶子，但竊賊只拿走了那個裝有海洛因的瓶子。可見，這並不是一宗簡單的盜竊案。

　　但究竟是誰偷了海洛因呢？就在員警苦苦尋找線索的時候，這家醫院的院長說出了答案。

　　那麼，海洛因是被誰偷走的呢？

　　偷走海洛因的人是實習醫生。

　　被盜藥瓶的標籤上只寫著海洛因的化學式，能夠從眾多藥瓶裡認出它的，只會是專業人士。

海上追凶

　　警方根據線人提供的情報，搗毀了一個販毒集團，可是，該集團的兩名主要負責人提前聽到了風聲，於是攜帶一批毒品和現金往海上逃去了。

　　費勒警官知道，罪犯一旦進入公海，警方就拿他們沒有辦法了。於是，他立即帶領著人馬趕往海邊，同時調遣直升機前來增援。

　　員警趕到海港的時候，兩名罪犯已經駕駛汽艇跑了一段距離。

　　員警馬上也找到一艘汽艇，開始全速追趕罪犯。這時，前來增援的直升機也到了，費勒警長坐上直升機，在空中指揮。

　　員警的汽艇速度很快，與罪犯之間的距離越來越近，只要再快一點，就可以攔截住罪犯了。可是，公海就在

眼前，想超過去攔截已經來不及了。

按照警方的慣例，此時應該將罪犯擊斃。可是駕駛汽艇的員警身上並沒有帶槍，怎麼辦？警長費勒當即決定，用直升機將罪犯所乘的汽艇擊沉。

此時，已是晚上八點鐘了，從直升機上根本分辨不出哪艘汽艇是罪犯的，駕駛員也不知向哪艘汽艇開火才好。

就在這關鍵時刻，費勒警長果斷地下令道：「向右邊那艘開火！」

結果證明，費勒警長的判斷是對的。

你知道費勒警長是如何分辨出罪犯的汽艇的嗎？

費勒警長是透過汽艇後面水波紋的大小來判斷的。汽艇開得越快，接觸水的面積就越小，產生的波紋也越小。因為員警的汽艇開得較快，所以產生的波紋比罪犯汽艇後面的要小。

化學老師找玉佩

　　李教授最近得到了一塊珍貴的古代玉佩，他逢人就誇，非常炫耀。一天，三位古董商一起到來。於老把三人請入珍藏室，從一只珍寶箱取出玉佩，請客人觀看。

　　三位古董商對這塊玉佩讚不絕口。隨後，主人把玉佩放回珍寶箱，用一張塗滿漿糊的封條封好，然後請三位來客到客廳敘談。

　　談話間，李教授才發現，三位來客有一個古怪的巧合——他們的右手指上都有點小毛病。

　　A的中指可能是發炎了，塗有紫藥水。

　　B的拇指明顯是被劃破了，塗有紅藥水。

　　C的食指大概被毒蟲叮咬過，擦了碘酒。

　　李教授興致勃勃地與來客交談著，這期間，三位來客先後離席解手，但回到客廳後，依舊談笑風生。

就在這時，李教授的侄子——化學教師雲輝來了。

經介紹，雲輝與三位來客一一握手。隨後，他也提出要見識一下伯父的這塊寶貝，於是李教授就帶著他來到珍藏室。

當李教授撕下白色封條，打開珍寶箱時，竟然發現玉佩不見了！李教授驚叫了一聲，險些暈過去。

沉著機靈的雲輝連忙安慰伯父，並問明事情的經過，然後說：「伯父，別急！讓我來查一查。」

雲輝扶著伯父來到客廳，將玉佩失竊的事向三位來客說明，然後風趣地說：「尊敬的先生們，這塊玉佩不會是因為熱情好客飛到你們身上了吧？」

三位來客聳聳肩膀，異口同聲地說：「這絕不可能。」

雲輝犀利的目光從三人的手上一掃而過，然後指著其中一個人對伯父說：「盜竊玉佩的就是他！」

你知道雲輝所指的「他」是誰嗎？

真相大白

雲輝在看到C的食指呈現藍黑色時，斷定他就是盜竊玉佩的那個人。因為當碘酒與漿糊裡面的澱粉接觸時，就會發生反應，由黃色變成藍黑色。所以雲輝由此斷定，C一定動過珍寶箱。

拿破崙解救僕人

　　拿破崙在滑鐵盧大敗以後，被流放到南大西洋的聖赫勒拿島，過著被軟禁的生活。他的身邊只有一個名叫桑提尼的僕人。

　　這天，他派桑提尼去找島上的羅埃長官，請求他給自己派一名醫生。到了中午，桑提尼還沒回來，這拿破崙覺得很納悶。

　　就在這時，從長官部來了一名年輕軍官，通知拿破崙說：「你的僕人桑提尼因有盜竊嫌疑，已經被逮捕了。」

　　拿破崙連忙趕到長官部，羅埃向他講述了事情的經過：「桑提尼來到這兒的時候，我正在處理島民交上來的金幣，於是我要祕書叫他去左邊的房間等一下。

　　後來，我把金幣放在這張桌子的抽屜裡，鎖上以後

就離開了。因為我一時疏忽，抽屜上的鑰匙竟然被遺忘在桌子上。

過了大約三分鐘，我回來了，把抽屜裡的金幣重新數了一遍，發現少了十枚。在這段時間裡，桑提尼就在左邊的房間裡，而桌子上又有我忘記帶的鑰匙，如果不是他偷的那還會有誰呢？於是我命令祕書把他抓了起來。」

「可是，你應該知道左邊的那扇門是上了鎖的，桑提尼無論如何也沒辦法進來。」

「他可以先走到走廊，然後從正中那扇門進來。」

「你不是說只離開大約三分鐘嗎？桑提尼在隔壁根本無法看到你把金幣放進抽屜，也不會知道你把鑰匙忘在了桌子上。再說，你離開的時間那麼短，他怎麼可能偷走金幣呢？」拿破崙反駁道。

「他一定是透過毛玻璃看到了一切！」

拿破崙沒有繼續反駁，而是向房間左邊那扇門走去。

他把臉貼近毛玻璃，往左邊的房間仔細地看去，但只能隱約看見一些靠近門的東西，稍微遠一些就看不清了。

他又分別摸了摸左右兩扇門的玻璃，發現這兩塊毛玻璃的質地是一樣的，都是一面光滑，另一面不光滑。只是，左邊房門上毛玻璃不光滑的一面在長官室這邊，右邊房門上毛玻璃光滑的一面在長官室這一邊，右邊的

房間是祕書室。

拿破崙指著門上的毛玻璃對羅埃長官說：「請你過來看一看，透過左邊這塊毛玻璃，桑提尼不可能看到你所做的一切。值得懷疑的，應該是你的祕書。」

後來經過訊問，果然是祕書偷了金幣。

拿破崙的判斷依據是什麼呢？

毛玻璃不光滑的一面只要塗點水或者唾沫，使玻璃上細微的凹凸填平，就變得透明了，進而能夠清楚地看到羅埃在房中所做的一切。

能在自己房間裡做到這一點的，只有右邊房間的祕書。而在左邊的房間，毛玻璃是光滑的，桑提尼不可能看到羅埃在房中的舉動。

掛反了的國旗

　　一次，麥克警官搭乘豪華遊輪「新多丸」號前往日本。這艘遊輪是日本電子業巨頭鈴木先生花費數千萬美元訂購的。遊輪造好以後，鈴木先生親自乘船做環球旅行。

　　這次從美國西海岸出發前往日本，就可以為「新多丸」號的首場演出畫上一個完美的句號。

　　經過數日海上顛簸，「新多丸」號終於進入了日本領海。鈴木先生便邀請同行的大亨們一起走出客廳，欣賞島國的風貌。

　　當大家重新回到客廳時，美國一家航空公司的總裁傑爾森先生突然驚呼道：「我的公事包不見了！」

　　大亨們一下子全都圍過來，他們都知道公事包不見對於一個總裁來說意味著什麼，那裡面不僅有大量信用

卡和空白支票，還有很多機密資料，而這些資料的價值是無法估量的。

鈴木非常生氣，他馬上找來船上所有保全人員，發誓要找出竊賊。

經過一番回憶，每個人都可以證明自己剛才一直在甲板上。也就是說，盜走公事包的只可能是船上的船員所為。

麥克警官聽說這邊出了事，很快就趕了過來。

在瞭解了基本情況之後，他讓鈴木先生把五名有做案嫌疑的工作人員叫過來，一一詢問。

船長說，他一直在駕駛艙裡，沒離開過，這些有監控錄影為證。

技師說他一直在機械艙裡維護輪船發動機，好讓發動機能夠一直保持三十七節的速度，但是沒人可以為他證明。

電力工程師說，他剛才按照鈴木先生的吩咐在甲板上更換日本國旗，掛完以後本來打算回到崗位上，可是他無意中朝國旗看了一眼，發現掛反了，於是只好重新掛一次，有國旗可以做證。

另外兩名船員說他們當時正在休息艙下棋，可以互相做證。

麥克警官聽完他們的辯白，立刻指出了其中一個人在說謊，並要他趕快交出公事包。

麥克警官所指的那個說謊的人是誰呢？

真相大白

說謊的人是電力工程師。

日本國旗圖案是白底正中央加一個太陽，視覺上不存在正反的區別。而電力工程師說自己發現把國旗掛反了，根本就是在說謊。

事實上，他根本沒有重新掛國旗，而是利用這段時間盜取公事包。

福爾摩斯名言

世上的事都是前人做過的，沒什麼新鮮的。

殺手的罪證

　　職業殺手「夜鷹」素來以凌厲隱蔽的刀法和乾淨俐落的風格而享譽殺手界。這一次，他接到了一個新的任務：刺殺某黑幫頭目豪哥。

　　豪哥晚上喜歡一個人到河邊散步，夜鷹摸清了他的活動規律，就開始著手準備刺殺行動。

　　這天，他化裝成一位老者，坐在河邊納涼，一邊哼著歌，一邊拍打著周圍的蚊子。這時，豪哥從遠處走了過來。

　　夜鷹見豪哥走近，冷不防地跳了起來，手中的刀子直刺入豪哥的心臟。

　　豪哥來不及哼一聲，就倒地身亡了。

　　夜鷹收起刀子，看看自己沒有留下什麼痕跡，就轉身離開了。

　　三個小時以後，他已經驅車來到了另外一座城市。

　　第二天一早，夜鷹打開電視機，看到新聞台正在報導昨晚發生的這起兇殺案。「……目前警方還未能找到有關兇手的線索。」夜鷹冷冷一笑，自語道：「要是能被你們找到線索，我就不叫『夜鷹』了。」

　　到了晚上，夜鷹再次打開電視機，發現這起案子有了新的進展。

　　「……經過DNA檢測及比對，警方認定兇手就是被列入國際刑警通緝名單，綽號為『夜鷹』的職業殺手。」

　　「什麼！他們怎麼能查到我呢？還有什麼DNA？我根本就沒留下任何痕跡呀！」夜鷹一下子慌了神，腦子飛快地運轉，回想著做案前後的每一個細節，可是他仍舊沒想明白。

　　你知道警方是根據什麼確認兇手身分的嗎？

真相大白

　　警方在案發現場發現了一些被打死的蚊子，其中幾隻蚊子體內有尚未消化的人血。經過檢測，這些血液裡面的DNA正好與夜鷹的DNA相符，警方由此認定他就是兇手。

逃犯與真凶

　　一場混亂的槍戰之後，一個陌生人闖進了湯姆醫生的診所。

　　他對湯姆說：「我剛才經過前面那條大街時突然聽到槍聲，看見兩名員警正在追趕一名逃犯，我也加入了追捕。可是，當我追到診所後面的那條巷子裡時，遭到了逃犯的伏擊，兩名員警被打死，我的背後也受傷了。」

　　湯姆從他的背部取出一顆彈頭，然後包紮好傷口，並把自己的襯衫給他換上。

　　最後，湯姆又將他摔傷的右臂用繃帶吊在胸前。

　　這時，警長和地方議員一起跑了進來。

　　議員朝著陌生人大喊：「沒錯！就是他！」警長隨即拔槍對準了陌生人。

　　陌生人連忙解釋說：「我是幫你們追捕逃犯的！」

議員說：「追捕逃犯？你在後邊追，逃犯怎麼可能把子彈打進你的後背？你別再掩飾了，你就是那名逃犯，被我們的警員打傷了，所以才逃到這裡！」

這時，警長轉過身來，對議員說：「我看，極力掩飾的是你！你還是老實交代吧！」

警長發現了什麼問題呢？

其實，議員才是真正的兇手。

他進入診所時，陌生人已經換上了乾淨的衣服，而且吊著右臂，他不應該知道陌生人是背部中彈。

鞋跟破案

東京某條路線的地鐵終點站到了，英國記者珍妮小姐第一個擠出車廂，滿臉通紅地對員警說：「我的錢包被人偷了，請你們幫我查一下！」

員警看了一眼正在走出車廂的人群，皺皺眉，做了一個無奈的表情，說：「實在抱歉，小姐，我們不可能對每一位乘客進行搜身啊！」

珍妮說：「不用搜身，只要讓男乘客脫下鞋子，看看腳背就能找到扒手。」

「這是怎麼一回事？」員警不解地問。

「我剛才在扒手的腳背上狠狠地踩了一腳，上面一定留有我的高跟鞋的印跡。」

原來，剛才珍妮小姐在擁擠的車廂裡感覺有一個男人的手從後面伸過來，摸到了自己的胸部。

她聽說東京地鐵的流氓扒手十分猖狂,誰要敢當場叫喊,就有可能挨刀子。珍妮不敢高聲叫喊,但她靈機一動,裝著站立不穩,用鞋跟狠狠地往後一踩……

員警們按照珍妮的提議,把這一節車廂的男性乘客集中在出口,要他們一個個脫鞋檢查,果然發現一個男人的右腳背上青了一塊,這印跡和珍妮的高跟鞋後跟形狀剛好吻合。

員警把他帶到了值班室,從他身上搜出了珍妮的錢包。

原來,這個扒手剛才擠到珍妮身後,先是用性騷擾的方法分散她的注意力,然後行竊。

後來,員警問珍妮:「當時妳踩了身後那個男人一腳,可是當時車廂裡十分擁擠,踩怎麼就敢肯定踩的是扒手,而不是別的乘客呢?」

珍妮隨即說出了自己的理由,員警們聽了以後無不佩服。你知道珍妮是怎麼判斷的嗎?

真相大白

如果珍妮的那一腳踩了別人,那人一定會大叫。

可是,那個人被踩後卻默不作聲,這說明,是他偷走了珍妮的錢包,因為害怕暴露而不敢聲張。

偽鈔是誰的？

　　晚上十點三十分，落日旅館的夜班服務員尼古拉斯在核對抽屜裡的現金時發現一張面額為一百美元的鈔票是假的，於是馬上向經理羅爾斯做了報告。

　　「你記不記得是誰把這張一百美元的鈔票給你的？」羅爾斯問。

　　「我沒留意。」尼古拉斯想了一下說，「但我值班期間，只有三位客人付過錢，他們都沒有離開過旅館。」

　　羅爾斯眼睛一亮：「你說的是真的？」

　　「是的，不會錯！我今晚一共收到七百三十美元現金，其中十五美元是賣晚報、明信片等物品收進的，其餘的現金都來自這三位旅客。華納先生給了我一張一百美元的鈔票和二十二美元的零錢；克勞伯先生給了我兩張一百美元的鈔票和二十一美元零錢；勞倫斯先生給了

我三張一百美元的鈔票和七十二美元零錢。」

羅爾斯若有所思地用手指在桌面上輕輕敲著：「你能確定他們都曾付給你一百美元面額的鈔票？」

尼古拉斯肯定地說：「我可以肯定，凡是涉及到錢，我的記憶就特別好，因為這是我的工作。」

「好吧，我想我已經找到了偽鈔的主人。」羅爾斯說。

你知道這張偽鈔是誰付的嗎？

偽鈔是華納的。

一般來說，當偽鈔與真鈔放在一起的時候，是很容易透過對比發現問題的。

在三位客人當中，只有華納付錢時只付了一張面額為一百美元的鈔票，服務員難以透過對比識別出來。羅爾斯由此推測，那張偽鈔是華納的。

女兒的致命約會

　　珍妮佛星期五晚上外出後，一夜都沒有回家。第二天，有人發現她死在一個公園內。員警來到珍妮佛家中調查時，珍妮佛的母親正哭得死去活來。

　　當珍妮佛的母親情緒略微穩定之後，對員警說：「昨天晚上五點左右，有一個男子打來電話，他自稱是我女兒的男友，要約她十八時三十分在他公司樓下的公園裡見面。珍妮佛回來以後，我告訴了她，她就換上衣服走了。」

　　「那個人說自己的姓名了嗎？」

　　「沒有，他說珍妮佛會知道他是誰的！」說完，她又傷心地哭了起來。

　　警方隨即搜查了珍妮佛的房間，在抽屜裡找到一本電話簿，首頁寫著兩個男子的名字。警方對這兩個人展

開了調查，最終認定，兇手就在這兩個人中間。

這兩個人一個是電力公司職員，另一個是電報局職員。可是，兇手到底是他們當中的哪一個呢？警方實在找不到其他線索，只好請已經退休的前刑警隊隊長老賈出馬。

老賈瞭解了案情之後，很快就說出了兇手的名字。後來經過審訊，兇手果然是老賈說的那個人。

那麼，兇手究竟是誰呢？

真相大白

兇手是電報局職員。因為珍妮佛的母親曾說，那名男子約珍妮佛在「晚上十八時三十分」見面，只有電報局的職員，才習慣於使用這種時間表示方法，一般人只會說晚上六點半在某地見面。

綠寶石案

　　查爾是一位寶石商人，按照規律，今年的寶石展銷會又輪到他來主持操辦了。展會上，查爾看到了很多新面孔。令他感到失望的是，這些人當中有幾個好像不知道如何穿戴。其中，羅德穿了一件八〇年代流行的襯衫；杜勒穿了一套運動服，腳上穿著膠鞋；格羅斯更過分，他穿了一條九分褲，而且襪子竟然是一隻紅色一隻褐色！

　　儘管對這幾位來賓有些失望，但查爾還是認真地向大家介紹了展銷的寶石：「我的寶石品質和以前一樣好。請大家仔細觀看，絕對沒有次級品。」

　　查爾特意把自己最為看重的一塊綠寶石放在一些人造寶石中間，希望能襯托出綠寶石的光澤。

　　就在他津津有味地介紹時，外面的街上突然發生了撞車事件，隨後就發生了爆炸。展銷會上所有的人都嚇

得抱住了頭，有的往廁所跑，有的趴在了地上。

　　僅僅十幾秒鐘的時間，當查爾回過神來的時候，發現桌子上所有的東西——包括不值錢的人造寶石和那顆珍貴的綠寶石，全都不見了。

　　查爾馬上報了案，探長費斯很快就趕到了現場。

　　費斯查看了一番後對查爾說：「我想，外面的撞車事件一定是為了轉移在座各位的視線。」

　　很快的，警員就在附近的一個巷子裡找到了一個布袋，打開一看，裡面裝著各種閃閃發光的人造寶石，以及雞血石、石榴石等等，但就是沒有那顆綠寶石。

　　「看來，竊賊的意圖很明顯，他只想要綠寶石呀！我想這一定是行內人士幹的。」探長說道。

　　聽探長這麼一說，查爾恍然大悟，說道：「我知道竊賊是誰了！」那麼，竊賊是誰呢？

　　查爾想到，竊賊一定是個色盲，因為他的目標只有綠寶石，但他卻把所有的寶石全部偷走了，就是為了讓他的同夥從這堆寶石中挑走那顆綠寶石。

　　所以，查爾一下子就判斷出格羅斯就是竊賊，因為他穿著一隻紅色襪子和一隻褐色襪子，很明顯是個色盲。

阿爾卑斯山上的謀殺案

　　在阿爾卑斯山頂部的一間小木屋內，人們發現了一具死屍。法醫鑑定後認為，其死亡時間在當天下午三點至三點三十分之間。

　　死者名叫布萊德，他是和另外三人一起來這裡登山的，而且這段時間並沒有其他人爬到過山頂。顯然，兇手就在這三個人當中。

　　不過，在面對警方的詢問時，這三個人都表示他們當時不在山頂，而是在山腳下的一家旅館裡。

　　A說，他在下午一點鐘左右離開山頂小屋，然後沿山路下山，直到晚上六點多鐘才到達旅館。這段路非常難走，最快的下山紀錄是四小時又四十分，他用了五小時二十分鐘，也算是相當快的了。

　　B說，A的確於下午一點鐘離開，他和C則在下午兩

點三十分一起離開山頂，走了半個小時以後來到一處岔
路口。

　　B用隨身攜帶的雪橇往下滑，下午四點到達旅館；而
C則說，他本來也打算滑雪下去，但是他放在半山腰的
那個滑板不見了，只好走下山去。由於他的腳上有傷，
因此走得很慢，到達旅館時已經晚上八點多鐘了。

　　警長聽了三個人的話，思考了一下，然後指著其中
一個人說：「你就是兇手！」

　　兇手是誰呢？

　　兇手是A。他假裝下午一點離開小屋，等下午兩點三
十分B和C都離開以後，他便回到小屋殺了布萊德。

　　他隨即跑到半山腰，拿了C放在那裡的滑板，一口氣
滑到山下，所以前後只用了四小時又四十分就到達旅館。
除了他以外，B和C都沒有做案時間。

被毀壞的車子

　　暑假即將結束了，傑克森從北歐旅行歸來，急匆匆地返回家中。

　　他一到樓下就愣住了，只見他那輛轎車外殼有好幾處被硫酸潑過的痕跡。而且這輛車好像被水沖洗過，因為半個月前傑克森離開時車上還有不少灰塵，現在卻沒有了。

　　傑克森覺得很納悶，自己與鄰居無冤無仇，誰會對自己的車子下手呢？

　　為了查清真相，他從保全人員那裡調出了公寓樓門前的監控錄影。經過仔細查看，傑克森發現就在一個星期以前，社區裡的幾個孩子拿他的車子當「掩護」，玩起了對戰遊戲。不過，他們手裡的「武器」可不太正規，有沒喝完的可樂，有灌了水的洗潔精，甚至還有雞蛋……

幾個孩子大約玩了半個小時，把傑克森的車子弄得「傷痕累累」。

傑克森後來透過錄影得知，在他回來的兩天前，好心的鄰居老張在沖洗自己的愛車時，也順便幫傑克森的車子「洗了個澡」。

看完錄影之後，傑克森歎了一口氣：「唉！就算我自己倒楣吧！」

「怎麼？您不追查往您車上潑硫酸的人了？」保全人員問道。

「我已經知道是誰做的了，但我實在無法和他一般見識。」傑克森無奈地說。

你知道是誰做的嗎？

是那個扔雞蛋的孩子。雞蛋變乾以後，在高溫的作用下，會形成硫化物，進而毀壞汽車外殼。

男老師之死

　　一個酷熱的夏夜，一所高級公寓裡發生了一起兇殺案。

　　一位中學男老師，上身赤裸著倒斃在地上。根據調查，警方很快的就逮捕了兩名嫌疑人。

　　第一個是死者的弟弟。他是個嗜賭成性的流氓，經常向他哥哥索要錢財。兩兄弟之間經常發生爭吵。

　　第二個是一名被開除的學生的父親。他因兒子被開除的事大發脾氣，一直對男老師懷恨在心。

　　根據現場狀況來看，警方初步推算案情大概是這樣的：死者聽見有人敲門，就走出來準備開門，沒想到在開門的一剎那，遭到來者致命的一擊。

　　可是，警方實在找不到更多的證據來判定究竟誰是兇手。

後來，在偵探威爾森的指點之下，警方才找到真凶。
你知道兇手是誰嗎？

兇手是死者的弟弟。

男老師開門前會透過貓眼看到來者。如果是學生家長前來，出於禮貌，他肯定會穿上衣服。可是死者當時赤裸著上身，這說明來者一定與他非常熟悉。

據此可以判定，男老師是被弟弟殺死的。

偵探沙龍的題目

　　一天，大偵探威爾森參加了偵探沙龍舉行的活動。這次活動的主題是「室內盜竊的偵破」。

　　組織者說：「請大家把這間房子當作家庭舞會的現場，按照舞會的模式自由活動。過一會兒，我們的題目就要出來了！」

　　威爾森隨即邀請舞伴跳了支舞，然後便拿起一杯紅酒，慢慢地品嘗。

　　這時，在客廳的一角，女偵探安德莉亞一面撫弄著她膝上的白色北京狗，一面和三位女士聊天。她們的話題是羅莉安戴的那條白色珍珠項鍊。

　　羅莉安解下項鍊，放在桌子上得意地讓大家觀看。就在這時，屋子裡突然停了電，頓時一片漆黑。過了不到一分鐘，燈光再度亮起。這時，羅莉安突然大叫起來：

「哎呀！我的項鍊哪裡去了！」大家一看，原來桌子上的項鍊竟然不翼而飛！

圍桌而坐的四個人嫌疑最大。不過，羅莉安是失主，項鍊當然不會是她偷的。

威爾森在徵得幾位女士的同意後，對她們搜了身，結果卻一無所獲。

室內所有的窗戶都上了鎖，竊賊不可能在一分鐘之內把窗戶打開，將項鍊扔出去。那幾位女士也一直坐在桌子旁，沒有離開半步。

威爾森沉思了一會兒，說：「我知道是誰偷走項鍊了。」

那麼，項鍊究竟是誰偷的呢？

？ 真相大白

項鍊是安德莉亞偷的。

由現場的情形來看，項鍊一定是被桌邊的幾位女士偷走的。可是，威爾森並沒有從她們身上搜到項鍊，那麼項鍊就只有一個去處──安德莉亞的那隻北京狗身上。北京狗的毛很長，又是白色的，與珍珠顏色相近，不容易被人看出來。因此，他認定是安德莉亞趁著停電的時候把項鍊塞進了狗毛裡。

列車上的失竊案

在一列火車的八號車廂裡，相對坐著四名旅客。他們的目的地分別是鄭州、濟南、石家莊和北京。

列車在南京站停靠了十分鐘，四名旅客都有事離開了自己的座位。十分鐘以後，列車繼續北行。

這時，那位去北京的旅客突然發現自己的公事包不見了，裡面有三千元現金和一些信用卡。警察聞訊後立即來到八號車廂開始調查。

失主說：「在列車到達南京站之前，公事包一直放在座位上方的行李架上，後來我到列車辦公室打聽有沒有臥鋪，回來以後就發現公事包不見了。」

去鄭州的旅客說：「列車停靠期間，我去十號車廂看望一位同事，一直聊到快要開車的時候。」

去濟南的旅客說：「我趁停車的機會下車活動了一

下身體。」

去石家莊的旅客說：「當時我正好上廁所解手去了。」

警察聽完他們的敘述，立即指著其中一個人說：「請你到辦公室來一趟！」

被帶走的究竟是哪位旅客呢？

被帶走的是去石家莊的旅客。

列車進站的時候，為了保證站內衛生，廁所的門一律鎖著，無法使用。這名旅客說自己在列車停靠期間去上廁所，明顯是在說謊。

劫匪的相貌

一天中午，在一條偏僻的小巷裡，一位太太的錢包被人搶了。

劫匪剛剛逃跑，太太就看見兩名巡邏員警從遠處走來，於是連忙跑過去，把剛才發生的事敘述了一遍。

「由於事情來得太過突然，我沒有留意劫匪的體貌特徵，但是如果我見到他的話，應該可以認出來。」太太說道。

巡邏員警連忙呼叫總部，請上面派人在劫匪逃跑的方向上部署警力。過了大約二十分鐘，吉爾斯警官帶領的小組就抓到了三名氣喘吁吁的嫌疑人。

「你們當中誰是搶劫犯？最好快點老實交代！」吉爾斯警官說道。

但三個人都不承認自己是搶劫犯。

　　A留著長髮，臉上長著絡腮鬍子，他首先說：「我急著往公司跑，因為下午上班時間馬上就要到了。」

　　B穿著一身花哨的襯衫，梳著馬尾辮，看起來像是個藝術家的。他說：「我的妻子生病了，我得回家看看她。」

　　C中等身材，相貌一般。他說：「我中午吃飯的時候把手機掉在餐廳了，我得趕緊回去拿。」

　　聽了三個人的話，吉爾斯警官想了一下，然後指著其中一個人說：「你留下。至於你們兩個，還是忙你們自己的事去吧！」

　　吉爾斯警官留下的人是誰呢？

　　吉爾斯警官留下了C。因為被搶劫的太太說不出劫匪的特徵，也就是說，劫匪本身就沒有特別顯著的特徵，這樣看來，只有C有嫌疑。

警長與罪犯

　　警長吉爾斯憑一人之力逮捕了一名大毒梟。為了不讓狡猾的毒梟跑掉，吉爾斯用手銬把自己的左手和毒梟的右手銬在了一起，然後朝警察局走去。

　　兩個人在走到十字路口的時候，遇到了一名巡警。巡警見兩個人戴著手銬，就上前攔住他們詢問情況。

　　狡猾的毒梟知道吉爾斯警長的警官證在剛才的打鬥中掉了，於是就搶先對巡警說：「我是吉爾斯警長，這是我剛剛逮捕的毒梟。但是我受傷了，希望你能幫我把他帶回警局，我得先去醫院包紮一下傷口。」

　　吉爾斯見毒梟如此狡猾，急忙對巡警說：「我是吉爾斯警長，他才是毒梟。」

　　巡警見兩個人都說自己是警長，頓時沒了主意。

　　這時，剛好有一位老警員路過此地。老警員瞭解了

情況之後，指著毒梟對巡警說：「他就是毒梟。你和吉爾斯警長一起把他押回警局吧。」

你知道老警員是怎麼做出判斷的嗎？

一般人都是右手比較靈巧有力。真正的警長逮捕罪犯時，會選擇銬住罪犯的右手和自己的左手，這樣，如果罪犯用左手襲擊，警長就可以用更加有力的右手予以還擊。老警員就是憑藉這一經驗，分辨出了警長和罪犯。

只要假以時日，沒有什麼不可以戰勝的。

宋慈辨劫犯

南宋時期，江西一帶食鹽缺乏。

有一天，一位盲人買了半斤鹽，正拎著往家走，突然，從旁邊跑過來一個人，一把將鹽袋奪走了。盲人大喊：「快捉賊！」隨即，他就聽到有人跑去捉賊。

盲人順著聲音追去，追了沒多遠，就聽到三、五個人的叫喊聲，和兩個人的廝打聲。

盲人走上前去，聽到一個人說：「你為什麼搶人家的鹽？」

另一個人卻說：「明明是你搶了人家的鹽，還敢動手打人！」

兩個人互相指責，又互相謾罵。盲人也不知道誰是好人，誰是搶劫犯。

正當眾人七嘴八舌地議論時，湖南提刑宋慈正好路

過這裡。

他瞭解了情況之後，對眾人說：「我有一個辦法，可以找出搶劫犯。來人，將二人上衣脫掉，查驗傷情！」手下人一擁而上，將兩個人衣服脫掉。

只見一人嘴角流血，衣襟染上了點點血跡，胸部被打得青紫一片；而另一個人被打得後背發青，上面還有被指甲抓傷的痕跡。

宋慈看過以後，便指著那個後背負傷的人說：「他就是搶劫犯，給我捆上帶走！」手下拿出繩索，將那個人綁了起來。

圍觀的路人都用疑惑的目光看著這位提刑官。後來經過審問，那人果然是搶劫犯。

宋慈是憑什麼做出的判斷呢？

宋慈是根據二人負傷的部位做出判斷的。

好人追趕壞人，必然要從後背擊打，壞人回身反抗，一定會擊打好人的正面；壞人再跑，好人還是從背後打壞人，壞人還是轉身打好人的正面。

一秤查貪官

　　古時候有位皇帝，在一次巡遊的時候，發現渭河上的橋梁已經腐朽不堪，看起來隨時都有可能垮塌。

　　皇帝心想：這座橋直通都城，破舊成這個樣子，不但不安全而且也丟了朝廷的顏面。於是，他回宮後立即下令在渭河上建一座堅固美觀的石橋。

　　為了籌集建橋經費，他派出十名使臣前往到各地徵收黃金，限十天之內每人上交黃金千兩。

　　十天之後，使臣全部回朝交差了。黃金都是按照皇帝的旨意裝箱的：每個使臣上交十箱，每箱一百兩，一兩一塊。

　　皇帝看著黃燦燦的金子，高興得邊捋鬍子邊點頭。

　　可是，就在使臣上交黃金的當天夜裡，皇帝收到了一封密信，說有一個使臣從每塊黃金上都偷偷地割去一

錢，眼睛根本看不出來。皇帝讀完密信，頓時怒火中燒，決心查出貪污黃金的使臣。

第二天上朝的時候，皇帝吩咐內侍取來一杆十斤的秤，然後對大臣們說：「誰能一秤稱出哪個使臣的黃金分量不足，定有重賞。」說罷，他命令那十名使臣各自站在自己上交的十箱黃金跟前。

大臣們你看看我，我看看你，沒有一個說話的。正在這時，一個年輕的文官站了出來，從容不迫地說道：「奏請陛下，微臣願意試試。」

皇帝點點頭，就讓侍從把那桿秤交到年輕文官手中。

年輕文官走到使臣們站的地方，從第一個使臣的箱子裡取出了一塊黃金，在第二個使臣的箱子裡取出兩塊黃金，在第三個箱子裡取出三塊……在第十個箱子裡取出十塊。

然後，他把這些金子全部放到秤盤上，用秤一稱，馬上就指著第五個使臣的鼻子報告皇帝說：「就是他貪污了黃金！」

這位年輕文官有什麼根據呢？

真相大白

　　年輕文官分別在十個使臣的箱子裡取出的黃金，只要稱一下缺了幾錢，就能知道是哪個使臣貪污了黃金。經過稱量，他發現少了五錢，因此斷定貪污黃金的就是第五個使臣。

福爾摩斯名言

　　罪行為都有它非常類似的地方，如果你對一千個案子的詳情細節都能瞭若指掌，而對第一千零一件案子竟不能解釋的話，那才是怪事。

審問籮篩

　　新上任的馬縣令有一天在集市上閒逛，發現不遠處有一堆人圍在那裡，不知道在看什麼。他連忙走過去，擠進人群，朝裡面看去。原來，有兩個人正拉著一個籮篩在爭吵。

　　一個穿著闊氣的男子指著籮篩對一個中年婦女說：「張媽，這個籮篩，是我半個月前買來的，我用它篩麵粉都不知道篩了多少回了，妳怎麼能說它是妳的呢？」

　　那位婦人緊緊拉住籮篩的一端不放，說：「王老闆，說話要憑良心。這個籮篩是我鄉下的弟弟編給我的。我用它來篩碎米，已經用了三個多月了，端午節前我把碎糯米放到籮篩上，拿到外面去曬，結果不見了。這就是我丟的那個！」

　　王老闆說：「我不管妳的籮篩是不是不見了，反正

這籮篩是我的。妳看清楚,這上面沾的都是三篩三磨的精白麵,妳家能拿得出一兩一錢?」可是,張媽仍然死死地抓住籮篩不放。

馬縣令在旁邊聽明瞭原委,就分開眾人走上前去,說道:「我作為本縣縣令,理應調解百姓之間的爭訟。」大家也都想看看這位新來的縣令如何解決這個難題。

馬縣令問王老闆:「這個籮篩是你的嗎?」

王老闆理直氣壯地說:「這籮篩我買來以後天天篩麵,從來就沒有離開過夥計的手,怎麼會是別人的呢?」

「你只篩白麵,從來不篩別的東西?」

「對,只篩精白麵。」

馬縣令說:「這籮篩到底是誰的,只有它自己才知道。今天,我就來審審這籮篩!」

眾人一聽,都覺得很好笑,堂堂縣令怎麼會說出如此荒唐的話來?籮篩怎麼能說話呢?

只見馬縣令叫人拿來一塊布墊在地上,又找來一根擀麵杖拿在手中,然後把籮篩扣在布上,「砰砰砰」地敲打起來,口中還念念有詞:「小小籮篩竟然混淆視聽,蒙蔽主人,搞得王老闆和張媽為你傷了和氣,你知罪不知罪?今天你若不向本縣說出真正的主人,本縣就要將你法辦!」這時,馬縣令煞有介事地移動籮篩,盯著地上的布轉了兩圈,然後對籮篩說:「什麼?你願意招供?」

說完，馬縣令就把籮篩拿起來貼在耳邊，細細地聽著。過了一會兒，馬縣令說：

「籮篩戀主，已經從實招供了，它是屬於張媽的。張媽，妳就領它回家吧！」

籮篩怎麼會招供呢？馬縣令到底是如何斷案的呢？

真相大白

馬縣令在敲打籮篩的時候，不僅篩縫裡的麵粉落在了布上，還有一些碎米屑也落了下來。王老闆既然天天篩麵，從沒篩過別的東西，那這碎米屑又是從何而來的呢？由此可見，籮篩是張媽的，王老闆在說謊。

吃飯時的證據

一天，漁民王老漢和女兒翠翠來到江上撒網捕魚。父女倆剛剛收了一網魚，就見本地的惡棍趙大光帶著幾個惡漢開著大船朝他們這艘小船過來。

「讓開！這地方是老子占了的！」趙大光高聲喊道，「我昨天就選好了這塊地方。」

王老漢知道跟這幫惡徒沒有道理可講，就說：「哼，我不跟你們一般見識，這次就讓了你！」說著，他就和翠翠一起收起漁網，準備帶著剛剛捕獲的魚離開。

「慢著！」趙大光把手一伸，陰陽怪氣地說，「這麼走可不行，你們得把魚留下！」這時，大船已經靠了過來，趙大光帶著手下跳到了小船上。

王老漢是個倔脾氣，見他們要來搶魚，便操起船櫓：「趙大光，你別得寸進尺！」

「什麼？你敢跟我來硬的！我看你是不想活了！」趙大光說著，從身上抽出一把腰刀，一刀砍去。王老漢「哎喲」一聲，倒在了血泊之中。

這時，有十幾條漁船向這邊圍攏過來，趙大光一看不妙，倉皇逃跑了。

漁民們聽了翠翠的哭訴，都勸她去衙門告趙大光，於是，翠翠在鄉親們的陪伴下，抬著王老漢的屍首來到縣衙門告狀。

縣令聽了翠翠的訴狀，命人勘驗屍體，發現王老漢的致命傷是在右邊肋骨處，兇手應該是從正面砍下的這一刀。於是，他立即命衙役把趙大光等人傳喚到了堂上。

「是你殺死了王老漢嗎？」縣令問道。

「回大人的話，小人已經改惡從善了，怎麼敢做出殺人的事呢？大人不要聽那小女子的一面之詞！」趙大光一臉無辜地望著縣令說。

「我們都看見是你領人在行兇作惡！」眾漁民齊聲做證。

縣令看了看趙大光，問道：「這是怎麼回事呢？」

趙大光眼珠子轉了轉，說道：「王老漢是我這船上的人誤傷致死的，但不是我。」說完，他緊緊地盯視著手下那幾個人。

縣令又問眾漁民：「你們看見是誰殺死了王老漢？」

眾漁民面面相覷，誰也答不上來。

「你們誰都沒看見，這讓我怎麼斷案呢？你們都下去等著。」縣令又吩咐衙役說：「你們端些飯菜來給他們吃，吃完了再審！」沒一會兒，差役就把飯菜端了出來，分給他們吃。

吃完飯，縣令把趙大光叫上堂來，說道：「本縣令現已查明，殺死王老漢的兇手就是你！」

在有力的證據面前，趙大光只得認罪了。

縣令為什麼斷定趙大光是殺人兇手呢？

縣令發現王老漢的致命傷在右邊肋骨處，由此斷定兇手一定是個左撇子。於是，縣令讓他們吃飯，結果發現只有趙大光用左手拿筷子，因而斷定趙大光就是殺人兇手。

Part

2

識破騙局

救人還是害人？

　　有一次，萊特探長隨旅遊團去西部旅遊。旅途中，他們遇到一條混濁骯髒的河溝。據嚮導說，當地人都叫它「死河」。

　　關於這個名稱的由來，還有一個故事：

　　夏瑞是這一帶有名的醫生。一天，鄰居傑恩慌慌張張地闖進了診室。原來，剛才珠寶店裡發生了一起搶劫案，在混亂之中，員警誤把傑恩當成了劫匪。

　　「那些員警緊追不捨，還朝我開了好幾槍！現在我根本來不及跟他們解釋，所以請你幫幫我！」

　　夏瑞想了想，從床下拿出一根長1.8公尺，口徑2.5公分的空心膠管。他要傑恩跳下屋外的河溝，透過膠管呼吸。

　　這時，員警趕到了。夏瑞胡亂指了個方向，說：「剛

才我看見有個人朝那個方向跑去了，不知道是不是你們要找的人。」員警見診室裡並無異常情況，就按照夏瑞指的方向追了過去。

就這樣，傑恩擺脫了追捕。

然而，傑恩的結局卻非常不幸——他溺死在河中。夏瑞猜測，傑恩也許是因為在水下驚慌失措才被淹死的。

嚮導剛剛講完這個故事，萊特探長便更正道：「不，傑恩是被人謀殺的！」

萊特探長為什麼會得出這樣的結論呢？

在水下透過一條長1.8公尺，口徑為2.5公分的膠管呼吸，傑恩將會很快窒息。因為他呼出的氣體無法快速排到外面，而當他吸氣時，吸入的恰好是他呼出的氣體，而得不到新鮮的氧氣。

夏瑞是一名優秀的醫生，當然會懂得這點簡單的常識，所以萊特探長認為他是故意要謀害傑恩的。

髮型之謎

一天，武田先生在報紙上看到了警方的一則通緝令，被通緝的是一名國際大盜。警方根據證人的描述為他畫了一張畫像，畫像上的他戴著墨鏡，髮型是中分。

原來，最近一個月，夏威夷接連有幾家酒店遭到盜賊的洗劫。

這個盜賊的做案手法是專門趁遊客洗海水浴的空隙，偷偷潛入客房盜竊現金和珠寶。在不做案的時候，他也像其他遊客一樣在海邊曬陽光浴。

終於有一天，他在行竊時被酒店的服務員發現，但是他打倒了服務員，然後就逃跑了。種種跡象顯示，他可能是搭飛機逃到東京來了。

武田先生認真地看著照片，突然，他驚叫道：「哎呀！這個傢伙怎麼這麼像前天搬進這所公寓603號房的那

個人！」於是，他連忙打電話報了警。

員警很快就來到了武田家裡。

「你看仔細了，真的是他嗎？」員警問道。

「是的，臉很像，只是髮型不同。」

「不管怎樣，咱們還是去看看吧。」兩個人馬上來到603號房，按了門鈴。

門開了，一名男子從裡面探出頭來。

員警一看，此人跟通緝令上畫的那個人長得幾乎一模一樣，只不過髮型不一樣。

「洗劫夏威夷酒店的國際大盜就是你吧！」員警把通緝畫像送到他面前。

「這個人只是長得像我，但並不是我。你們看，我是旁分呀！從十幾年前開始我一直留著這種髮型，從來就沒梳過中分頭。」對方答道。

「只要有把梳子，隨便你梳成什麼髮型。可是，你曬黑的臉足以證明你在夏威夷待過很長時間。」

「我從來就沒去過什麼夏威夷，我的臉是最近打高爾夫球曬黑的。至於髮型，隨你怎麼懷疑，可是我真的沒梳過中分。要想逮捕我，你得拿出證據來看看。」他板著臉說道。

「那麼，就請你配合一下，幫我做個實驗。通過這個實驗，就能知道你到底是否清白。怎麼樣？」

對方猶豫了一會兒，最後終於答應了。「好吧，只

要能夠證明我是清白的，我願意配合。」

員警將對方帶到附近一家髮廊做了個實驗，結果拿到了他最近梳過中分的證據。

你知道員警做了什麼實驗，戳穿了此人的謊言呢？

員警將此人帶到髮廊，給他剃了個光頭，結果發現他頭部正中有一道被曬過的痕跡，十分清晰。這正是他最近梳過中分頭的證據。

蛇毒致死案

冬末春初的一個晴朗的日子，石村偵探約朋友到京都郊外採摘山野菜。

當他們走到一個尚未完全解凍的小池塘邊上時，發現在旁邊的雜木叢林裡有一具中年婦女的屍體，於是連忙打電話報警。

這個婦女看起來是來採野菜的，採摘的野菜都還裝在身邊的籃子裡。

這名婦女已經死亡兩、三天了，而屍體上並沒有明顯的傷痕。為了慎重起見，法醫對屍體進行了解剖，結果從死者的血液裡檢查出卵磷脂酶。

「卵磷脂酶是什麼東西？」年輕的警員好奇地問道。

「是蛇毒。當這種毒液進入血液以後，血清中的磷脂就會被分解成卵磷脂，大量殺死紅血球和細胞，進而

置人於死地。死者左腿小腿上有兩處被蛇咬過的痕跡。一般來說，蝮蛇習慣於咬長筒襪上方的部位。」法醫詳細地解釋著。

「這麼一說我倒是想起來了，那個林子裡確實豎著一塊『當心蝮蛇』的牌子呢。」警員想起現場的狀況，會意地點了點頭。

「看來，死者是不小心被蛇咬了。我這就寫報告給上面的。」

「別忙著下結論。」石村在一旁插言，「即便死者真的是因為蛇毒致死，也不是在那片林子裡被毒蛇咬死的。這是一樁設計巧妙的殺人事件。」

年輕的警員聽了以後很吃驚，問他為什麼這麼說。

「兇手將蛇毒注射到被害者體內，再將屍體扔到那邊林子裡，是想偽裝成被蛇咬傷的現場。死者腿上像被蛇咬的那兩處傷痕一定是兇手製造的，毒物也是透過傷口注入被害人體內的。儘管兇手的做案手法如此巧妙，但也難以掩飾他的愚蠢。」石村果斷地下了結論。

你知道石村偵探憑什麼做出這樣的判斷嗎？

真相大白

　　案發時間正處於冬末，京都地區天氣還十分寒冷，此時蛇類尚未結束冬眠，是不會襲擊人的。兇手忽略了蝮蛇冬眠的習性，因此被石村看出了破綻。

福爾摩斯名言

　　不被人注意的事物，非但不是什麼阻礙，反而是一種線索。解決此類問題時，主要運用推理方法，一層層往回推。

偽造的青銅鼎

　　某博物館發生了一起盜竊案，一尊鑄於戰國時期的小型青銅鼎被竊。盜竊者十分狡猾，在現場沒有留下任何痕跡，這無疑給破案增加了難度。

　　刑警隊長老趙接到破案任務以後想到：罪犯盜取文物後一定會迅速銷贓，說不定會到風景區進行交易。

　　第二天一早，老趙和偵察員子強換了身便衣，打扮成觀光客的樣子，來到當地最為著名的一處風景區。

　　兩人一邊佯裝觀賞風景，一邊密切觀察周圍動靜。

　　這裡到處是奇峰怪石，古木參天，歷代文人騷客遊覽於此，留下了許多詞賦，更有一些小商小販兜售古玩、紀念品。

　　老趙和子強逛了半天，並沒有發現任何異常情況。

　　老趙憑藉多年經驗判斷，像青銅鼎這樣顯眼的文物，

不太可能在大庭廣眾之下售賣。於是,他和子強來到風景區附近的古玩一條街,走進了一家規模較大的古玩店。

老趙裝模作樣地看了一會兒,然後小聲對店主說:「你這裡有沒有更值錢的古文物?」

店主看著老趙的樣子,覺得他是個內行人,於是小聲答道:「跟我到裡面看看。」

於是,店主帶著老趙和子強來到了一個儲藏室,指著一尊青銅鼎說:「有聽說最近博物館一尊青銅鼎被盜了嗎?就是這個!」

老趙一看,果然和被盜那個十分相似。他走過去端詳了一番,然後對子強說:「我們走吧!」

店主還想挽留,可是老趙已經走出去了。

子強不解地問:「隊長,我們這就回去搬救兵嗎?」

「搬什麼救兵?我們還是到下一家看看吧!」老趙答道。

「可是,剛才那個不就是被盜的青銅鼎嗎?」

「你有沒有看鼎上鑄的字?」

「看了呀,上面寫著『齊威王二年造』。」

「所以說這個青銅鼎是假的呀!」

子強還是不明白。待老趙解釋之後,他才恍然大悟:「原來如此!」

你知道老趙為什麼判定這尊青銅鼎是假的嗎?

真相大白

　　「齊威王」是齊王因齊的諡號，是他死後才有的，所以當時鑄造的青銅鼎上不可能出現「齊威王二年造」的字樣。

墜崖事件

　　一名農夫在大峽谷附近意外地發現了一處古代遺跡，消息一經傳出，立刻引來了三位考古工作者——雷特、亞當斯和蒙西。他們三人組隊前來考察，並住在峽谷附近的一家旅館裡。

　　一天夜裡，雷特一人外出後就沒再回到旅館，大家都為他擔心。第二天早上，雷特的屍體在一處懸崖下被人發現了，看起來是死於墜崖。

　　經法醫鑑定，雷特死於昨晚九點左右，死因是頸部折斷。員警在勘查現場時，發現死者右手邊的沙地上寫著一個「A」。

　　「一定是死者臨死前將兇手姓名留下作為線索！」年輕的警員說道，「那個叫亞當斯的很可疑。因為他名字的開頭是『A』。」

「不，從現有的資料來看，亞當斯的嫌疑最小，我倒是很懷疑蒙西。」警長說道。

後來經過調查，殺死雷特的果然是蒙西。

可是，那個「A」是怎麼回事呢？

真相大白

雷特既然死於頸部折斷，那麼他應該當場死亡，而不可能在地上留下字跡。

所以，「A」是兇手留下的，而這個兇手就是蒙西。他將兩人中的一個殺害，同時嫁禍於另外一個人，目的就是想將研究成果據為己有。

尋找把風的人

　　在一個寒冷的冬夜，員警庫爾曼剛巡視到一家珠寶店門口，就發現店中的櫥窗處有手電筒的光線閃過。

　　庫爾曼立即請求支援，一輛警車隨後趕到。幾名員警都拔出手槍，封鎖了珠寶店的前後門。可惜的是，盜賊已經逃跑了，店中還有幾個展櫥已經被打開，但竊賊沒來得及拿走裡面的珠寶。這說明，有人替盜賊通風報信。

　　「他們一定有把風的。」庫爾曼斷言。

　　不一會兒，他的判斷就得到了證實。一名員警在珠寶店的地板上發現了一部話機，看來是盜賊丟掉的。

　　「快！」庫爾曼說，「剛才我看到有三個人在外面的大街上遊蕩，其中一定有那個把風的……」

　　員警迅速行動起來，搜查了附近的五個街區，抓住

了三個在街上閒逛的人。

「對,就是他們三個。我還能記住他們的樣子。」
庫爾曼說。

然後,員警就開始對這三個人進行訊問。

第一個人是一位拄著手杖,戴著墨鏡的華裔男子,
他說:「我正在等公車。我是個盲人,在珠寶店辦了一
個漢學講習班。我剛備課結束,準備回家。雖然我聽到
了街上有動靜,但我什麼也看不見。」

第二個人是一名婦女,她在寒風中顫抖著對員警說:
「我的車子壞了。我走出來找修車的地方。你們可以檢
查我的車,好像是引擎出了毛病。」

第三個人是個無家可歸的酒鬼,他手中拿著半瓶伏
特加,瓶中的酒在零下二十度的低溫下已經有部分結冰
了。

「今天實在太冷了,我想找一個暖和的地方睡覺。」
酒鬼說著又喝了一口酒,「哦,連伏特加也結冰了!想
喝酒暖暖身子都不行……」

聽了三個人的供詞,庫爾曼低聲對他的同事們說:
「現在我知道是誰在為盜賊把風了,就是那個酒鬼!」

庫爾曼為什麼說酒鬼是把風的人呢?

因為像伏特加這樣的烈性酒，在零下二十度的條件
下也是不會結冰，所以酒鬼是假裝的，他的酒瓶裡裝的
一定是水。

一個清醒的人為什麼要在街上閒逛還要假裝喝醉了
呢？可見，他一定是那個把風的人。

我們必須深入生活，只有如此才能獲得新奇的效果
和非同尋常的配合，而這本身比任何想像都有刺激性。

曇花的證明

　　八月五日上午十點二十分，在一家銀行門口，一輛運鈔車被劫，四名押運人員中彈身亡，車上的六個運鈔箱全部被歹徒劫走。

　　這一切來得實在太突然，僅僅發生在一分鐘之內。當劫匪的車遠去以後，工作人員才回過神來，馬上報案。

　　員警立刻封鎖了全城，並開始檢查所有可疑人員。

　　很快的，員警就抓到了搶劫集團的成員之一，克魯尼。克魯尼因為膽小怕事，馬上就把搶劫集團的其他成員全部招了出來。警方根據他的供詞，也把那幾個人全都抓了起來。

　　可是，其中一個叫拉爾夫的人，說自己只是與這夥劫匪認識，但絕對沒有參與過這起搶劫案。他說自己那天上午正在城郊的朋友家裡賞曇花，根本沒有做案時間。

為了證明自己不在現場，他還拿出了一張當天與曇花合影的照片給員警看。

員警接過照片，只見照片的確是他與曇花的合影，並且在照片下面還有自動生成的時間，是當天上午十點二十五分。

員警看著照片，想了想，然後說道：「我看這張照片你是偽造的吧！」

「你憑什麼這麼說？這張照片是真的！」拉爾夫叫道，「你知道嗎！能在它開花的時候來一張合影，是多麼不容易……」

「照片的圖像是真的，可是時間卻是人為設定的！」

聽了這話，拉爾夫頓時臉色蒼白，心想：員警怎麼會知道真相呢？

你知道員警是如何判斷的嗎？

曇花夏日裡只開花一次，而且是從晚上八點左右開花，到了午夜就開始凋謝。拉爾夫的照片顯示的是上午時間，所以，員警認為照片上的時間是假的。

酒徒之死

　　威爾斯是個有名的酒徒,常常酒後與人發生爭執,因此,左鄰右舍都非常討厭他。

　　一天早上七點,威爾斯被人發現倒斃在臥室的地上。警方接到房東報案後,迅速趕到現場。

　　員警在房中除了看到威爾斯的屍體外,還看到桌上有兩個空啤酒瓶,而旁邊的杯子裡則有滿是泡沫的啤酒。

　　房東交代:「今天凌晨四點鐘左右,我正在睡夢中,似乎聽見威爾斯的房間傳來爭吵聲,後來又有打鬥聲。但是,我實在太疲倦,也就沒再理會,早上起來才發現他出事了。」

　　員警記完供詞,又看了看現場的情況,然後嚴厲地對房東說:「你竟然做假口供!」

　　在員警拿出鐵一樣的證據之後,房東終於承認,他

是剛才向威爾斯索要欠下的房租，二人發生爭執，他一
時氣憤才將威爾斯殺死的。

那麼，員警的證據是什麼呢？

證據就是那杯滿是泡沫的啤酒。

如果威爾斯是凌晨四點多鐘死亡，到了七點鐘，啤
酒是不會有泡沫的。

沙漠毒梟

　　國際刑警拘捕了毒梟邱森。員警審問道：「上個月的十號，你在非洲撒哈拉沙漠帶領一隊人偷運毒品，有這回事吧？」

　　「警官先生，你搞錯了吧？上個月十號我正在蒙古的戈壁沙漠。」

　　「是嗎？有什麼證據？」員警追問。

　　「當然有！」邱森一邊說著一邊從口袋裡取出一張照片，照片上的他正騎在一匹單峰駱駝上，照片下角的時間正好是上個月十號。

　　「這是我的蒙古嚮導為我拍攝的，你要是不信，可以去找他詢問。」

　　員警看了一眼照片，猛地一拍桌子：「你少拿這種拙劣的謊言騙我！」

員警看出了什麼破綻呢？

真相大白

　　亞洲只有雙峰駱駝，而照片上的卻是一匹單峰駱駝，員警據此認定，這張照片拍攝的地點是非洲而不是蒙古。

福爾摩斯名言

　　瞭解事實遠比解釋為什麼知道答案要簡單得多。如果需要你證明二加二等於四，你會發現難度頗大，但這又是不可懷疑的。

國際大盜的自拍影片

約翰探長為了調查兩小時前發生在紐約的一起珠寶盜竊案，親自打了個電話給國際大盜克拉克。

「哦，原來是我的老朋友約翰探長！怎麼，你這次又懷疑我什麼了？」克拉克問道。

「我奉命調查一樁珠寶盜竊案。」約翰探長說道，「兩小時前你在幹什麼？現在你又在哪裡？」

「我正在雪梨渡假，現在正泡在酒店的浴缸裡。」克拉克答道，「我知道你不會相信我說的任何話，但這次我可以讓你看看現在的視訊。」

說著，克拉克從浴缸裡出來，拔開排水口的軟塞，並且把手機調成了視訊模式，然後用鏡頭慢慢地掃了一遍浴室。約翰探長透過影片看到，克拉克的確剛從浴缸裡出來，身上的浴衣上也確實有該酒店的標識。

　　「怎麼樣？我沒說謊吧？約翰探長，我勸你不要一有案子就懷疑到我頭上！」克拉克最後說道。

　　這時，約翰探長透過影片畫面看到，浴缸裡的水就快放乾了，此時，水面上的幾片花瓣正沿著順時針方向飛快地旋轉。

　　看到這裡，約翰探長冷笑了一下，說：「剛才我險些被你矇騙了；但現在，你已經露出了馬腳！」

　　約翰探長看出了什麼問題呢？

　　受地球自轉的影響，北半球的水流旋渦都是順時針旋轉的，南半球都是逆時針旋轉的。約翰探長看到浴缸裡花瓣的轉動方向，馬上斷定，克拉克一定不是在南半球的雪梨。

鬱金香破案

　　一天夜裡，羅摩斯特在京都參加了一個當地商人舉辦的酒會，盜取了一條珍貴的黑珍珠項鍊。

　　得手之後，他溜出來回到自己的住所，摘掉化裝用的假髮和鬍鬚，換上絲綢長袍，坐到書房裡的沙發上。他剛坐下，門鈴就響了。

　　羅摩斯特打開門一看，來者是一位看起來風度翩翩的中年男子，而且剛才在宴會上好像露過面。

　　「晚上好，羅摩斯特先生！我叫松下小五郎。」來人自我介紹道。

　　松下小五郎！羅摩斯特很熟悉這個日本著名偵探的名字，於是立刻警覺起來。不過，他自認為在酒會上偽裝得很好，不會被人認出來，於是做出一副笑臉，熱情地把這位客人引到書房，在一張桌子旁坐下。

松下小五郎看到桌子上擺著一只插滿紅色鬱金香的花瓶，此時所有的花瓣都合著。

「羅摩斯特先生，今晚你在酒會上幹什麼了？」松下小五郎單刀直入地問道。

「我一直待在家裡。在你到來之前，我一直在書房看書，就是那本。」羅摩斯特說著指了指桌上扣著的那本《全球通史》。

松下小五郎走過去把書翻了一下，又放到桌上。這時，他發現花瓶裡鬱金香不知什麼時候花瓣全都張開了。

他拔出一枝，用欣賞的眼光看了一會兒，又把花插回去，然後說道：「羅摩斯特先生，大家都是明白人，我們就不要再兜圈子了。你那套不在現場的證詞純屬謊言，你還是把在酒會上盜取的黑珍珠項鍊交出來吧！」

松下小五郎是如何識破羅摩斯特的謊言呢？

鬱金香的花瓣一到夜間就會合上，而經過燈光照射一刻鐘左右，就會自然張開。松下小五郎進來時花瓣是閉合的，而現在全都張開了，這說明之前書房裡一直是黑著的，而羅摩斯特不可能在黑暗中看書。

假冒的接頭人

抗日戰爭時期,有一名偵察員奉命到桃花島偵察敵情,並與一個漁民打扮,左手拿著一頂寫有「王」字的斗笠的人接頭。

偵察員混在漁民中間,準時來到了島上。這時,他看見不遠處站著一個漁民,跟大隊長描述的接頭人的外貌很相似,右手斗笠上「王」字的筆跡也完全相同。

偵察員內心一陣興奮,很想快步走過去接頭。可是,他又突然止步。

因為他想起臨出發前上級對他的叮囑:「一名合格的偵察員必須要冷靜、沉著、仔細,絕不能貿然行動……」

於是,他又仔細觀察了一遍,終於發現了疑點,並斷定這個人是敵方派來的奸細。

你知道偵察員發現了什麼疑點嗎？

 真相大白

原來的接頭暗號是對方左手拿斗笠，而眼前這位接頭人的斗笠卻拿在了右手，偵察員由此判斷此人是奸細。

 福爾摩斯名言

通常來說，愈稀奇的事，真相大白後，內情愈平常。而那些非常普通的案件才令人迷惑。

吉普車墜崖事件

　　奧爾森是一名間諜。這天，他得到一個消息：明天凌晨三點鐘左右，C國情報人員將會駕駛一輛吉普車，帶著一份機密文件，從五號盤山公路經過。奧爾森馬上決定，要在盤山公路上搶走那份機密文件。

　　夜深了，路上幾乎沒有車輛來往。奧爾森坐在一輛卡車的駕駛室裡，關了車燈，隱蔽在路邊。

　　這時，遠處傳來一陣汽車的引擎聲。接著，燈光越來越近。他確認就是那輛吉普車，於是立刻打開車燈，發動引擎，準備去攔截。

　　誰知，吉普車竟然自己停了下來。車上的情報人員跳下來，罵了一句：「真是見鬼了，竟然忘了加油！」

　　這可真是天賜良機啊！奧爾森一踩油門衝了過去，然後在吉普車旁邊剎住了車。奧爾森跳下車，用槍指著

情報人員。

　那個情報人員拿起公事包撒腿就逃，可是他畢竟快不過子彈。奧爾森「砰砰」兩槍，把情報人員打死，然後打開公事包，取走了機密文件。

　最後，他把屍體和公事包放進吉普車內，又把事先準備好的汽油瓶也扔了進去。他看看沒有什麼遺漏的地方，就用力把吉普車推下懸崖。

　幾秒鐘後，只聽到「轟」的一聲，山谷下面燃起了熊熊烈火。第二天一早，電視新聞裡報導：「今天凌晨三點左右，五號盤山公路發生了一起車禍，一輛吉普車翻下懸崖爆炸起火，車和駕駛員被燒焦……」

　聽到這裡，奧爾森放心地笑了。

　到了中午，他又打開電視看午間新聞，聽到電視裡說：「墜崖事故發生後，警方迅速介入調查。警方分析，這起事故其實是一個人為製造的陰謀……」聽到這裡，奧爾森嚇出了一身冷汗。

　員警究竟是從哪裡發現了破綻呢？

　　員警在對吉普車殘骸進行勘查時發現，油箱的指標正指在「0」的位置，這說明吉普車在墜崖之前，油箱裡已經沒有油了，不可能引起大火。因此可以斷定，吉普車起火是人為製造的假象。

保溫杯裡的祕密

　　一天中午，一家珠寶店裡來了一對夫婦。丈夫身穿名貴的西裝，手裡拿著一個細長的不銹鋼保溫杯；夫人身穿時髦的風衣。兩人看起來十分闊氣。

　　丈夫對店員說，今天是他們兩人的結婚紀念日，他打算為夫人挑選一些首飾。店員熱情地為他們介紹著各種款式，那對夫婦商量了一下，決定先試戴看看。

　　接著，這對夫婦出示了VIP卡，這是極少數高級顧客才能持有的卡，標誌著顧客的地位與誠信。於是，店員把他們帶到單獨的試戴間，並根據他們的要求將首飾送進去給他們試戴。

　　這對夫婦在店裡待了整整一個下午，試過了幾十件首飾。最後，他們決定購買一條項鍊和一對手鐲。

　　就在收銀員準備為他們結帳時，負責接待他們的店

員無意中發現，站在丈夫身後的夫人好像很緊張，捧著保溫杯的手還微微地顫抖。

丈夫看到店員異樣的眼神，笑著解釋說，他的夫人神經方面有點問題，醫生叮囑她每隔半個小時必須吃一次藥，所以才會隨身帶著水杯。

「哦，又到吃藥的時間了！」丈夫說著便掏出了口袋裡的藥物，夫人則轉開保溫杯的蓋子。店員看到，裡面是滿滿的一杯水。夫人接過丈夫遞過來的一片藥，放在嘴裡，然後喝了一大口水。

店員總覺得什麼地方好像有點不大對勁，可是又說不出究竟哪裡有問題。

這對夫婦持有VIP卡，對他們進行搜查是不可能的。再說，也沒發現珠寶被偷。

就在夫人關上保溫杯蓋子的一瞬間，店員突然想到了什麼，於是毫不猶豫地報了警。

員警很快就趕到了，在那個細長的保溫杯裡找到了六件珠寶，而這些珠寶都是那對夫婦用贗品替換下來的。經過調查，員警發現連那張VIP卡都是偽造的。

那麼，店員究竟是如何看出破綻的呢？

丈夫說夫人患有神經方面的疾病，每隔半個小時必須吃一次藥，為了證明自己說的是實話，夫人還表演了一次吃藥過程。

可是，兩人在店裡待了整整一個下午，如果每半小時吃一次藥的話，夫人至少要吃五、六次藥，可是保溫杯裡的水還是滿的，這說明下面一定有東西。

不尋常的現象總能給人提供一些線索，而沒有什麼特徵的案子卻是難以偵破的。

鑰匙上的指紋

一名男子在自己家裡中毒身亡。員警趕到現場時發現，房門是從裡面反鎖上的，並沒有外力入侵的痕跡，而且房門鑰匙就插在鑰匙孔上。

鑑定科的人對鑰匙進行了檢查，結果在那把鑰匙的兩面發現了兩個完整而清晰的指紋。經過比對，警方證實這兩個指紋來自死者右手的食指和拇指。

負責此案的警官萊昂將這些情況匯報給警長，並說出了自己的看法：「既然房門是從裡面反鎖上的，並且鑰匙上也保留著死者的指紋，那麼這一定是一起自殺案！」

警長看著指紋化驗報告，思索了一會兒，然後說：「不！鑰匙上的指紋是有人故意製造的假象。看來這是一起謀殺案！」

警長為什麼會做出這樣的結論呢？

　　一般人用鑰匙開門時，不會印上食指完整的指紋，因為食指通常是側面接觸鑰匙的。警長由此認定，鑰匙上的指紋是兇手偽造的。

傳遞給更夫的信號

從前，有個非常聰明的孩子名叫王吉。一次，他和父親出門遠行，途中住在了一家旅店裡。可是到了半夜的時候，有一名強盜手持利刃闖進了他們的房間，並用刀逼迫王吉和他的父親交出隨身攜帶的財物，否則就要他們的命。

這時，更夫敲著梆子從遠處走來，心虛的強盜催促假裝在找東西的王吉趕快交出錢財。王吉卻對強盜說，如果著急的話，必須允許自己點亮油燈，這樣才能快點找到。

此時，打更的梆子聲在房門外面響起，王吉點亮了油燈，並把父親藏在枕頭下面的銀兩交給了強盜。強盜把銀兩揣進懷裡，然後對王吉和他的父親說：「算你們識相！記住，老實待著，不要亂喊亂叫！」說完，強盜

轉身就往外走。

可是就在他走到院子裡，準備爬牆離開的時候，周圍突然傳來「抓強盜」的喊叫聲，更夫帶著幾個店裡的夥計一下子就把強盜圍了起來。大家一陣棍棒，打得強盜連連告饒最後只好束手就擒。

更夫怎麼知道店裡有強盜呢？

王吉特意選在更夫走到屋子外面的時候點亮油燈，由於油燈是在靠牆的桌子上，因此強盜拿著刀的影子就會清楚地映在窗戶上，這就給更夫提供了暗示，因此更夫知道屋子裡有強盜，隨即找來夥計抓強盜。

半顆梨

　　晚上八點鐘剛過，麥克警官就接到了朋友克萊德曼的電話：「麥克警官，你現在能來我家嗎？我剛從公司帶回來一份重要文件，我擔心晚上會被別人搶走。」

　　麥克警官答應了克萊德曼的請求，於是開車前往他的住所。他來到克萊德曼家門口，敲了半天門都沒有人答應，他使勁推了一下門，原來門是虛掩著的。

　　麥克警官走進屋裡，打開燈，發現克萊德曼躺在靠近房門的地板上，旁邊還有半顆沒有吃完的梨。

　　麥克搖醒克萊德曼，問他發生什麼事了。

　　克萊德曼回憶說：「大約在二十分鐘前，我一邊吃梨一邊看電視。這時，有人敲門。我還以為是你，就去開門。可是我萬萬沒有想到，外面站著兩名黑衣男子，他們把我打暈了，然後我就什麼都不知道了。哎呀，不

好了！他們一定是來搶檔案的！」

克萊德曼到書房一找，文件果然不見了。麥克警官撿起地上的梨，看了看白色的果肉，然後抬起頭對克萊德曼說：「是你自己把檔案藏起來了吧？」

克萊德曼驚訝地張著嘴，愣了半天。

麥克警官說：「雖然我們是朋友，但我還是勸你從實招來！」

克萊德曼沒有辦法，只好說出了實情。

你知道麥克警官是怎麼看出破綻的嗎？

梨的表皮遭到破壞以後，裡面的果肉很快就會氧化變色，二十分鐘足以讓沒有吃完的梨，果肉變成褐色。但是，麥克警官卻發現果肉是白色的，可見這顆梨是克萊德曼剛剛才咬過的。

智破偽證

　　大律師羅迪有一次出庭為一家保險公司辯護。案情是這樣的：

　　原告買了這家保險公司的人身保險。上個月，他的肩膀被一塊掉下來的看板砸傷了，而且傷得很重，直到現在，手臂依然抬不起來，於是他就向保險公司提出了巨額的賠償要求。

　　保險公司的經理憑著多年的經驗，懷疑原告詐保，因此拒絕巨額賠償。就這樣，雙方鬧到了法庭。於是保險公司請來了羅迪作為辯護律師。

　　到了開庭的時候，羅迪律師以一種關心的語氣問原告：「為了證明你的傷勢，請你讓陪審員看看，你的手臂現在能抬多高？」

　　原告慢慢地將手臂舉到胸口的高度就痛苦不堪，無

法再舉高了。

接著，羅迪又問了一個問題，結果讓原告的偽證不攻自破。

你知道律師問的是什麼嗎？

律師問：「那麼，請問在受傷以前，你的手臂能舉多高呢？」

原告不假思索地把手舉過了頭頂，頓時露出了馬腳。

一旦你排除了所有不可能的事實外，那麼剩下的，不管多麼不可思議，那就是事實的真相。

跳車者之死

在一列從芝加哥開往洛杉磯的火車上,警探雷恩正在做一件見不得人的勾當。他進入某犯罪集團頭目的包廂,將其打暈,然後從車窗推了下去。這時,他看了一眼座位上裝滿現金的旅行包,然後拎起來也扔了出去。

「哈哈,現在這傢伙看起來就像是捲款跳車逃跑的了!」雷恩心中暗想。

到了下一站,雷恩連忙下車,打電話向警局報告:「不好了!剛才我一直在車上跟蹤目標,就在我準備將他逮捕的時候,他居然帶著贓款跳車了!」

警局聞訊後立即在兩站之間展開搜捕。很快的,員警就在鐵路沿線找到了罪犯的屍體。

隨後趕來的警長看到死者趴在地上,頭部嚴重摔傷;在屍體西邊五十公尺左右有個旅行包,裡面裝著一百萬

美元現金。

「你是親眼看見他跳車的嗎？」警長問雷恩。

「是的，我打開包廂的門，看到他已經鑽出了車窗，一隻手向外面甩出了一包東西，應該就是這只旅行包。他轉過頭對著我冷笑了一下，然後就跳下去了。」

「我看你還是不要編這種假話了，這個人顯然是被人從車上扔下來的。我勸你趕快坦白交代，你究竟與這個犯罪集團的頭目有什麼關係？」警長嚴肅地說。

警長是如何做出判斷的呢？

列車是由東向西行駛的，如果真的如雷恩所說，罪犯先把旅行包扔下去，自己再跳下去，那麼旅行包應該在屍體的東面才對。

另外，從死者頭部受傷情況來看，他更像是頭朝下著地的，而跳車者一般不會採取這種姿勢。

智鬥敲詐犯

麥克警官登上列車時，夜已經深了。

他回到自己的包廂，看了一會兒小說正準備睡覺。這時，一個陌生女人推門而入。

她長得很漂亮，一進門就把門反鎖上，脅迫麥克警官乖乖交出錢包，否則她就要扯開衣服，叫嚷是麥克警官把她拉進包廂，企圖侵犯她。

見麥克警官沒有做出反應，這個女人說道：「先生，你床頭的警鈴幫不了你的忙，因為，我只要把衣服輕輕一扯……」

麥克警官頓時陷入了困境，只好結結巴巴地說：「請讓我想想，讓我想想……」說著，他點燃一支雪茄。就這樣，兩個人僵持了大約三、四分鐘。這時，麥克警官悠然自得地按下了床頭的警鈴。這個女人頓時氣急敗壞，

立刻脫掉外衣，躺在麥克警官的床上又哭又鬧。

當警察趕到時，她大聲嚷道：「就在三、四分鐘前，這個道貌岸然的傢伙把我拉進了包廂，企圖非禮我！」

這時，麥克警官依舊平靜地坐在那裡，繼續抽著雪茄，雪茄上留著一段長長的菸灰。

「警察先生，你都看到了，這個女人明顯是在敲詐我，我是無辜的。」麥克警官說道。

員警觀察了一番，馬上就明白了事情的真相，於是毫不猶豫地把這個女人帶走了。

員警是根據什麼看出事情真相的呢？

真相大白

員警趕到包廂時，麥克警官正在抽著雪茄，而且雪茄上有一段長長的菸灰。這說明，在之前的三、四分鐘時間裡，麥克警官一直是靜靜地抽雪茄，而不是像那女人說的那樣，把她拉進包廂企圖非禮她。

可疑的包裹

一天早上，亨利偵探被一陣門鈴聲吵醒了。他透過貓眼往外一看，只見一個戴著鴨舌帽的年輕人正在外面站著，看起來像是送快遞的。

亨利打開門，年輕人說了句：「先生，這是您的包裹。」然後就離開了。

「親愛的！是誰這麼早敲門啊？」亨利的妻子在臥室裡問道。

「是一名快遞員，送來了一個包裹。」亨利答道。

「快拆開看看，說不定是我姐姐寄給我的首飾！」妻子一邊說著一邊從臥室走出來。

亨利正準備拆開包裹，突然，他想到了什麼，兩眼直直地盯住包裹，雙手微微地顫抖著。

「怎麼了？快拆開呀！」妻子催促道。

「不，這個包裹不能拆！」亨利答道。

亨利為什麼說這個包裹不能拆呢？

正常情況下，快遞員把包裹送到客戶手中以後都要讓收貨人簽收，可是今天這名快遞員只是把包裹交給亨利，然後就離開了。亨利偵探很快就想到，這個包裹裡裝的可能是炸彈！

設想多麼重要啊！對已發生的事進行設想，並按設想去辦，也許就能找到結果。

巧還耕牛

　　唐朝時，一向斷案如神的張允濟被任命為武陽縣縣令。

　　一天，有個青年人來到縣衙報案。

　　「小人名叫張生，以務農為生。我的岳母曾向我借過一頭公牛和一頭母牛犁地。前段時間，這頭母牛生下了幾頭小牛，我就去岳母家要，可是我的岳母就是不還，還說那公牛和母牛也是她的，她從來沒有向我借過牛。」

　　張允濟聽了張生的敘述，問道：「你岳母向你借牛時，是否寫過字據？」

　　「沒有！」張生答道。

　　「沒有字據，這就難辦了。」張允濟有些為難地說道。他又看了看眼前的這個青年人，頓時心生一計。

　　他要衙役幫張生化了裝，又蒙上他的眼睛，然後五

花大綁地押著他來到岳母家。張生的岳母見差官到來，急忙迎了出來。

張允濟走上前去，只對她說了幾句話，她就馬上說道：「這些都是我跟我女婿借的牛，我正準備還給他呢！」

你知道張允濟說了什麼嗎？

張允濟說：「我們剛剛逮捕了一個偷牛賊，據他交代，他已經把偷來的牛賣了出去。我們正在挨家挨戶地核對，以便查清楚每家牛的來源，找出被偷的牛。」

可疑的救護車

　　傍晚時分，一名男子衝到馬路中間攔車，路邊的長椅上還躺著一位老者。

　　這時，一輛救護車由東向西飛馳而來，被那名男子攔了下來。他說自己的父親心臟病發作，希望司機能把患者送往醫院。可是，司機卻說他們要去接一位急症患者，沒時間救他的父親。男子便跟司機大吵起來。

　　就在這時，一輛前往城西攔截三名銀行劫匪的警車正好經過，警長看到這裡交通堵塞，便過去疏通。最後，司機只好讓車上的兩名醫生下去，將那名男子的父親抬上擔架。

　　當警長看到患者頭朝外、腳朝裡地被醫生抬上救護車時，立即命令手下的警員將他們抓了起來；接著又對救護車進行了搜查，結果從急救箱裡搜出整捆的鈔票。

原來，他們就是搶劫銀行的匪徒。

　　事後，警員問警長：「你怎麼知道他們是歹徒呢？」

　　警長笑著說：「這是個常識性問題！」

　　這到底是怎麼回事呢？

　　醫生將患者抬上救護車時，必須要先進頭，後進身體。而歹徒的做法正好相反，所以被警長看出了破綻。

　　有人說「天才」就是無止境地吃苦耐勞的本領。這個定義下得很不恰當，但是在偵探工作上倒還適用。

直升機上的遺書

　　一天，億萬富翁華爾乘坐私人直升機前往海島別墅渡假。一小時後，直升機飛了回來。駕駛員向警方報案稱，華爾先生在飛行途中，突然打開艙門跳海自殺了，座椅上還留有一份遺書。

　　員警立即到直升機上勘查，發現華爾的座椅上的確放著一份遺書，上面說自己已經厭倦了人生，所以決定自殺，永遠地沉入大海。

　　可是，警方經過調查，發現了其中的破綻，認定遺書是駕駛員事先偽造好，殺害華爾之後放到座椅上的。

　　你知道警方為什麼會得出這樣的結論嗎？

真相大白

直升機在高空飛行時，機艙內的氣壓要高於外面，如果突然打開艙門，外面的低氣壓會產生巨大的吸力，放在座椅上的遺書一定會被吸出艙外，不可能留在座椅上。警方由此斷定遺書是駕駛員偽造的。

福爾摩斯名言

如果我生命的旅程到今夜為止，我也可以問心無愧地視死如歸。由於我的存在，倫敦的空氣得以清新。在我辦的一千多件案子裡，我相信，我從未把我的力量用錯了地方。

屋簷上的冰柱

　　這是小鎮入冬以來的第一場雪。雪下得很大，地上的積雪大約有三十公分深。就在下雪的當天晚上，鎮上一家小銀行發生了盜竊案，竊賊盜走了一大筆現金。

　　案發後，員警立即開始調查。他們很快就發現了一個可疑對象——單身漢傑利，他於兩星期前在銀行附近租了一所房子。

　　第二天一大早，警長就帶著兩名員警來到傑利的住處。這所房子看起來十分簡陋，房子屋簷上還掛著幾根長長的冰柱。

　　傑利打開房門，警長走進屋子，對他進行了詢問：「昨天晚上九點鐘左右，你在哪裡？」

　　「我兩天前到外地去了，今天早上才回來，進屋也才半個多小時。」

警長聽了這番話，厲聲說道：「你在說謊！」

警長發現了什麼破綻呢？

警長是根據屋簷上掛著的冰柱推斷的。

昨天剛剛下雪，第二天屋簷上就有了冰柱，這說明夜裡有人在屋子裡使用過爐子，導致屋內溫度升高，使屋頂部分積雪融化後結成冰柱。這個人既然是單身，家裡沒有別人幫助照料，因此他說兩天前出門到外地去，完全是在說謊。

智尋間諜

「二戰」期間，各國間諜活動頻繁，同時，反間諜機構也應運而生。

一次，盟軍反間諜機構收審了一名自稱是來自比利時北部鄉村的「流浪漢」。此人的言談舉止令人懷疑，眼神也不像是流浪漢。法國反間諜軍官吉姆斯由此斷定他是德國間諜。

可是，他沒有更為有力的證據。吉姆斯決定透過審訊來捕捉證據。

吉姆斯首先提出一個問題：「會數數嗎？」

流浪漢用法語流利地數著數，沒有露出絲毫破綻，甚至在說德語的人最容易犯錯的地方，他也說得十分熟練。於是，吉姆斯命人將他押回小屋去了。

過了一會兒，哨兵用德語大喊：「著火了！快離開

屋子！」

流浪漢仍然無動於衷，彷彿一點兒也聽不懂德語，照樣睡他的覺。

後來，吉姆斯找來一位農民，和流浪漢談論種莊稼的事，他居然也很在行，說得頭頭是道。

看來，吉姆斯僅憑外觀做出的判斷是無效的，他的上司便勸他別再堅持，趕緊放人了事。

過了幾天，流浪漢又被押進了審訊室，但他顯得更加沉著、平靜。吉姆斯似乎非常認真地看完一份文件，並在上面簽了字。

然後，他抬起頭突然說：「好啦，你可以走了，你自由了。」

流浪漢長長地嘆了口氣，像是放下一個沉重的包袱，喜悅之情溢於言表。

吉姆斯由此斷定，自己先前的判斷沒有錯，流浪漢就是德國間諜。

你知道為什麼嗎？

真相大白

吉姆斯最後說的那番話，用的是德語。「流浪漢」一時不慎，透過表情露出了馬腳。

從沙漠歸來的年輕人

在酒吧裡，富翁凱恩斯基遇見一個滿頭長髮、古銅色皮膚的年輕人。

那個年輕人靠了過來，神祕兮兮地說：

「知道嗎？我昨天剛從沙漠地帶回來，洗淨了一身塵垢，刮去長了好幾個月的絡腮鬍子，美美地睡了一夜。

最令人高興的是，我的化驗分析報告證實，那片沙漠有個儲量極為豐富的金礦。如果您願意對這個一本萬利的項目投資的話，請到207號房，這裡不便細談……」

凱恩斯基端詳著年輕人古銅色的下巴，冷笑著說：「你要是想騙傻瓜的錢，最好再把故事編得完美一點！」

凱恩斯基為什麼會這麼說呢？

真相大白

年輕人說他剛剛刮去長了幾個月的絡腮鬍子，照理說，下巴的顏色應該明顯比臉上的顏色白淨些，可是凱恩斯基看到他的下巴與臉上其他部位顏色差不多，都是古銅色的，僅憑這一點，就足以說明年輕人在說謊。

福爾摩斯名言

所謂事件，只要有不可解之處，就很容易解決。看起來平凡無特徵的犯罪才真棘手。

拳擊手的導演案

　　上午十點鐘，一座高級公寓的二樓傳出了「砰」的一聲槍響。接著，一個身材魁梧的蒙面大漢衝下樓，搭車逃跑了。維克探長聞訊以後，迅速趕到現場。

　　維克探長看到一個男人倒在地上，眉心處中了致命的一槍。很顯然，被害者是在開門前，被兇手隔著門開槍擊中的。

　　經管理員辨認，死者不是該房的主人威恩，因為威恩是草量級職業拳擊手，身高不到一百六十公分，而死者身高足有一百九十公分。

　　由於不清楚死者身分，警方只好提取他的指紋進行檢驗。沒想到，死者竟然是上個月從銀行席捲七百萬鉅款的搶劫犯湯瑪斯。

　　維克探長來到拳擊場找到威恩。威恩一聽湯瑪斯被

殺，面色陡變。他說湯瑪斯是他的同學，昨天晚上突然來他家借宿，沒想到當了他的替死鬼。

維克探長聽到「替死鬼」三個字，追問道：「怎麼？難道有人想殺你？」

威恩回答道；「沒錯！上星期那場拳擊比賽開始之前，有人威脅我，要我故意輸給對手，然後會給我一百萬美元，如果我不照辦，就要我付出代價。最後，我拒絕了對方的要求。沒想到，他們把湯瑪斯當成了我……」

沒等威恩說完，維克探長就說：「不用再演戲了，這是你精心導演了這場兇殺案！你的目的大概是想奪取湯瑪斯從銀行搶來的鉅款吧？」

維克探長是怎樣識破威恩的呢？

真相大白

被殺的湯瑪斯是個身高一百九十公分的大個子，而威恩身高不到一百六十公分。很顯然，兇手非常瞭解湯瑪斯的身高，才能隔著門一槍擊中他的頭部。

瑞士手錶

職業殺手維克多按照雇主的命令，成功地毒殺了一個男人。不過，任務還沒有完成，維克多還得把屍體送到他公寓的房間裡，偽裝成服毒自殺。

維克多仔細檢查了死者的屍體和他隨身所帶的物品，發現他身上全是高級貨，尤其是左手戴的錶，是瑞士產的高級名錶。

維克多背著屍體走出了房間，沒想到一個不留神，竟然扭傷了踝關節，腳上頓時一陣劇痛。這樣一來，搬運屍體就會有麻煩，他只好等上兩、三天再搬運屍體。

他把屍體放到了地下室的簡易床上。此時正逢隆冬，不必擔心屍體腐敗。

兩天以後，維克多腳傷已好。到了午夜，他把屍體裝上車廂，然後就朝死者的公寓開去。

半個小時以後，他到了公寓。這是一幢十二層樓的建築，所有的窗戶都沒有燈光。

死者的房間在九樓，搭電梯上去會很方便。但是，萬一有人闖進電梯，那麼一切計劃就都泡湯了。想到這裡，維克多決定走樓梯上去，這樣比較可靠。

就這樣，維克多背著屍體上了樓梯。每上一級樓梯，屍體的兩手就在他胸前搖擺一下，維克多感覺自己就像背著一個幽靈一樣。

維克多把屍體背到臥室，放在床上。接著，維克多在桌子上放了啤酒瓶和杯子，還有一小瓶毒藥。這些都是他事先準備好的，全部沾有死者的指紋和唾液。他的偽裝工作可以說是天衣無縫。

死者應該是三天前的晚上死的，所以床頭燈也被維克多打開了。

就這樣，偽裝工作大致結束了。

當天晚上十點鐘，維克多接到了雇主打來的電話：「看過今天的晚報了嗎？我要你把死者偽裝成自殺，可是，員警認為是他殺。剛才，麥克警官也來了，他說是手錶的問題。你在上面究竟做了什麼手腳？竟然被人看出來了！」

那只手錶怎麼會成為他殺的證據呢？維克多百思不得其解。

你知道麥克警官為什麼斷定是他殺嗎？

真相大白

　　麥克警官發現死者手上的錶還在走,進而斷定為他殺。經過鑑定,那個手錶是機械錶,是靠外界動力提供能量的。如果被害者三天前是在自己的房間裡服毒自殺的,那麼這只手錶應該一直呈靜止狀態,現在應該會停止不動。可是,手錶的指針卻還在走,就說明這段期間有人搬運過屍體。

背上的箭

　　在一個月色朦朧的夜晚，亨利偵探在河邊散步。突然，他聽到附近的陡坡處傳來一聲撕裂夜空的驚叫。

　　他循聲趕過去一看，原來一名女子的屍體倒在高高的石階下面，背後直直地插著一支箭。在她旁邊，有個年輕男子，臉色鐵青地站在那兒，渾身抖個不停。

　　當亨利向他詢問事情的原委時，那個人回答說：「我在河邊待了很久，剛才正要沿著台階上去。突然，從台階上面傳來一聲驚叫，接著，這位小姐就從上面滾了下來。我一下子嚇呆了。我想，一定是有人從上面樹叢裡射的箭。可是因天很黑，我又在台階下面，所以沒看見兇手的影子。」

　　亨利看了看那多達幾十級的台階，然後對年輕男子說：「我看你就是兇手吧！」

亨利為什麼會做出如此判斷呢？

　　如果死者中箭後真的是從台階上面滾下來，那麼插在她背後的箭不可能有那麼長露在外面，而應該折斷或者穿透死者的身體才對。由此可見，年輕男子在說謊，他很有可能與這樁案子有關。

　　人不要在說明事實的理論上打圈圈，應該配合理論的說明，慢慢解開事實真相。

破碎的花瓶

老張一家搬到了省城，鄉下的房子就交給侄子照料。

這天，老張突然打電話來，說要叫侄子把家裡那個祖先傳下來的花瓶寄到省城來，好參加電視台的古玩鑑賞節目。這下侄子可煩惱了，因為就在前不久，他不小心打碎了那個花瓶，至今，花瓶的碎片還放在空鞋盒裡呢。

侄子心想：這該怎麼辦呢？花瓶已經碎了。實話實說又怕叔叔生氣。突然，他想到了一個折中的辦法，於是把花瓶的碎片放進禮品盒裡，然後拿著禮品盒去了郵局。

過了兩天，老張打來了電話：「你是怎麼搞的？花瓶怎麼碎了？」

侄子說：「哦，真糟糕！花瓶屬於易碎品，我寄貨

時忘了要包好了⋯⋯」

他話還沒說完,就被老張打斷了:「你現在怎麼還學會撒謊了?」

姪子聽了這話,不知該再說什麼好⋯⋯

老張為什麼會認為姪子在說謊呢?

因為禮品盒太小,不可能裝下完整的花瓶。姪子在往禮品盒中裝碎片的時候忽視了這一點,結果被老張看出了破綻。

笨蛋雖笨,但還有更笨的人為他們鼓掌。

園藝師是個騙子

「我要發財了！」波洛克高興地告訴好友懷特偵探，「我剛剛認識了一位園藝師。他說只要我肯出三千美元，他就賣給我一盆球莖紫丁香，這可是世界上極其罕見的一年生植物啊！」

「哦？憑這個能發財？」懷特不解地問道。

波洛克興致勃勃地解釋道：「那位園藝師告訴我說，每年這盆植物開花結果之後，我就可以把它的種子高價售出。這種植物非常罕見，所以一定能賣出好價錢！只要一次投資，每年都能大賺一筆，這樣的好事到哪裡找呢……」

「你還是省省吧。」懷特偵探打斷了他的話，「這個園藝師是個騙子。」

懷特偵探為什麼說園藝師是個騙子呢？

　　一年生植物的壽命只有一年，它從發芽、生長到開花、結果、死亡的全部生命現象都會在一年內出現並結束，所以絕不可能每年都開花結果。

冰涼的燈泡

　　一天晚上，員警杜弗斯按照事先約好的時間來到了證人卡爾佩洛家中，準備瞭解一些跟手上案子有關的情況。傭人先招呼他在客廳坐下，然後上樓去告訴主人。過了大約一分鐘，二樓突然傳來一聲尖叫，緊接著，傭人慌裡慌張地跑了下來，喊道：「不好了，卡爾佩洛先生好像遇害了！」

　　杜弗斯聽完，立即跑上樓去，與傭人一起撞開了書房的門。書房裡沒有開燈，只有些許的月光透過窗戶射進來。

　　傭人對杜弗斯說：「剛才我去敲門，沒人回答，門從裡面反鎖著。我覺得很奇怪，就從鎖孔往裡一看，燈光下只見卡爾佩洛先生趴在桌子上一動也不動。突然，屋內漆黑一片。我猜一定是兇手關掉電燈逃跑了。」

　　杜弗斯抬起手摸了摸吊燈上的白熾燈泡，略微遲疑了一下。然後，他打開燈，只見卡爾佩洛頭部受到重擊，書桌上還有不少血跡。

　　杜弗斯問傭人：「你從鎖孔往裡看時，這個燈泡是亮著的嗎？」

　　傭人回答說：「是的。」

　　「既然你這麼說，我就不得不將你作為嫌疑人逮捕了！」杜弗斯說著便把傭人銬上了手銬。

　　杜弗斯怎麼知道傭人就是兇手昵？

　　如果剛才燈泡真是亮著的，那麼關燈後短短一、兩分鐘的時間裡，燈泡表面應該有餘溫才對。可是杜弗斯用手摸了一下燈泡，發現燈泡是冰涼的，因此他認為傭人在說謊，他很有可能就是殺害主人的兇手。

腳底板的傷痕

一天早上，有人在一堵高牆外面的大樹下發現一具男性屍體。死者光著腳，腳底板有幾條從腳跟到腳趾的縱向傷痕，上面的血跡已經凝結。在屍體旁邊，還有一雙拖鞋。

「看來，他是想爬樹翻入圍牆行竊，結果不小心摔死了。」年輕的警員小馬這樣推斷。

可是，經驗豐富的李警官卻說：「不，這個人並不是從樹上摔下來的，而是被人殺害以後搬到這裡的，兇手就是想偽裝成被害人不慎摔死的假象。」

你知道李警官為什麼這樣說嗎？

　　死者腳底板的傷痕是從腳跟到腳趾，是縱向的，如果他真是爬樹時不小心摔下來的，那麼腳底板不應該有縱向的傷痕。因為爬樹時要用兩隻腳夾住樹幹，腳底的傷痕應該是橫向的。

　　不論多麼天衣無縫的犯罪，只要是人做的，就沒有解不開的道理。

騙子的漏洞

　　八月分一個炎熱的夜晚，在一家汽車旅館裡，正在被警方通緝的騙子羅塞和他的三個同夥聚在一起，商討搶劫摩爾家族最近成立的珠寶公司的事。

　　該珠寶公司防範嚴密，有一套先進的電子警報系統，還特別從一家著名的保全公司請來了教官瓦倫迪主持安全工作。瓦倫迪帶領保全人員透過監視系統，日夜監視八個櫃檯，只要有一點風吹草動，就可以馬上按動按鈕，自動封閉公司的所有出入口。

　　因此，羅塞警告同夥，在整個行動過程中，不許脫掉手套，不許直呼同夥的姓名，動作務必迅速，一分鐘也不能延誤。

　　第二天早上六點，化裝成警官約翰的羅塞和三名同夥來到珠寶公司，找到瓦倫迪，向他通報道：「根據我

們得到的情報，今天中午十二點整，有一夥歹徒要來搶劫貴公司。我們準備將其當場逮捕。」然後，他指了指前檯的電話，說：「我想打個電話給警署，問問有什麼新消息。您能幫我接通電話嗎？」看起來，羅塞還真像一名老道的警官。

瓦倫迪點點頭，然後就撥打了電話。警方電話很快接通了。「請接……」話還沒說完，羅塞從瓦倫迪手裡接過話筒，說：「是的，我是約翰警官。嗯嗯……我們就在這兒，如果有什麼消息，請及時通知我們。我就在公司的監控中心。嗯，明白了。」

等他掛了電話，瓦倫迪忙問：「約翰先生，他們有多少人？」

「我們也不太清楚。」羅塞答道，「我們只知道他們計劃做案的時間。不過，不必擔心，就在半小時前，員警已經包圍了這座大樓。三名歹徒一踏進大門，警方就會立即對大樓進行封鎖。」

瓦倫迪若有所思地看了羅塞一眼，然後走到隔壁房間打了個電話。

過了沒一會兒，員警驅車趕到，逮捕了羅塞一夥。

瓦倫迪看出了什麼破綻？

羅塞在三個地方露出了馬腳：

第一，作為警官，在八月分的時候仍然戴著手套是違背常理的；第二，當羅塞跟警署通話時，他沒有要任何人聽電話，這樣電話接線員是無法接通的；第三，羅塞起初說有一夥歹徒要搶劫珠寶公司，但不知道有多少人，而後無意中又透露出是三名歹徒，話語前後矛盾。

羅尼夫人的謊言

　　凌晨四點鐘，探長瑞恩家的電話響了起來。電話裡傳來一個女人的聲音：「您是瑞恩探長嗎？」

　　「是的，我是瑞恩。妳是誰？」

　　「我是萊娜‧羅尼。瑞恩先生，請您趕快過來，有人殺死了我的丈夫。」

　　瑞恩記下了她的地址，然後就穿上衣服出去了。門外，北風呼嘯，大雪紛飛。

　　「該死的天氣，真冷！」瑞恩邊說邊裹緊了圍巾。

　　半個小時以後，他來到了萊娜‧羅尼夫人的家。

　　萊娜‧羅尼好像一直在等候探長的到來。她聽見門鈴響，立即打開了房門。

　　瑞恩進屋以後，覺得屋裡很暖和，於是摘下了圍巾，脫下外套。他看到羅尼夫人穿著絲質睡衣，腳上是一雙

拖鞋，頭髮亂蓬蓬的，臉色蒼白。

「我丈夫的屍體就在樓上。」她說道。

「請妳說說具體情況。」瑞恩探長對她說。

「我和我丈夫是在夜裡十一點左右睡的，不知道為什麼，我在三點二十分左右就醒了。平時，我丈夫睡覺時總是鼾聲大作，可是這次，我卻沒聽到一點氣息。我覺得很奇怪，打開燈仔細一看，才發現他已經死了。我的第一反應就是，他是被人殺死的！」

「後來呢？」

「我連忙下樓打電話給您。當時，我無意中發現那扇窗戶是開著的。」她說著便指了指那扇打開著的窗戶。

「我想，兇手一定是從那扇窗戶進來的，做案之後又從那扇窗戶逃了出去。我沒有碰那扇窗戶，是因為擔心破壞證據。」

瑞恩走到那扇窗戶前，覺得寒風「呼呼」地吹進來。他縮了縮脖子，連忙關上了窗戶。

他轉過身對仍在哭泣的萊娜・羅尼說：「驗屍的事就讓法醫來做吧。不過，在他們到達這裡之前，我想妳應該把事情的真相告訴我！」

萊娜・羅尼聽瑞恩這麼一說，臉色更加蒼白了：「您、您這是什麼意思？」

瑞恩冷笑道：「因為剛才妳對我撒了謊。」

瑞恩為什麼認為萊娜・羅尼在說謊呢？

　　瑞恩從接到電話到羅尼家，這期間至少有半個小時。如果按萊娜·羅尼所說，她在打電話前就發現窗戶是開著的，而且一直沒有關上，那麼，在寒冷的雪夜，這麼長時間開著窗戶，室內的溫度一定會大幅度下降的。可是，瑞恩剛進羅尼家時，卻感到屋裡很暖和，這說明，那扇窗戶並不是一直開著的，而是剛剛打開不久。

　　倫敦的空氣因我存在而變的清新。

頭等艙裡的槍聲

一艘客輪在海上航行的時候遭遇了風暴，輪船劇烈地搖晃，讓幾乎所有的乘客都感到頭暈目眩不舒服。

風暴剛剛有所減弱，一間頭等艙中就傳來了槍聲，一位大老闆被人槍殺了！

最先聽到槍聲的是老闆的祕書。他馬上找來了頭等艙的負責人。

祕書對負責人說：「當時，我正在寫信，突然聽到對面老闆的房間裡傳來了一聲槍響。我趕過去一看，發現老闆被人用槍打死了。」

負責人來到現場，只見老闆倒在地上，白色的睡衣上滿是血跡。然後，他又來到祕書的房間，看見桌子上確實放著幾張信紙，上面工工整整地寫滿了字。

負責人笑著說：「字寫得真漂亮！這是你剛才寫的

嗎？」

祕書點了點頭。

負責人突然收起笑容，嚴肅地說道：「還是說說你為什麼要殺死老闆吧！」

負責人為什麼認為是祕書殺死了老闆呢？

在剛才的狂風巨浪之中，客船一直劇烈地顛簸著，要想寫出如此工整的文字是無法辦到的。負責人因此認為祕書在說謊，他很有可能就是殺害老闆的兇手。

正當防衛

　　伊諾夫警官一走進葉夫根尼的辦公室，葛利高里就迎上前說：「除了桌子上的那支電話，我什麼也沒動過。事發後我立即打了電話給您。」

　　葉夫根尼的屍體倒在辦公桌後面的地板上，他的右手旁邊有一支法國製手槍。

　　「這到底是怎麼回事？」伊諾夫問道。

　　「葉夫根尼叫我到這兒來一下，」葛利高里回答說，「我來到這裡之後，他就對我破口大罵，說什麼我勾引他的妻子。我告訴他這一定是一場誤會，但是他在氣頭上已經變得無法控制。突然，他歇斯底里地叫道：『我非殺了你不可！』接著，他就拉開了辦公桌的抽屜，拿出一支手槍對著我扣下了扳機，幸好沒擊中。

　　在萬分危急之中，我只好拔槍自衛。您是知道的，

這完全是正當防衛。您若不信的話，有牆上的彈孔為證。」葛利高里說著便指了指門旁邊的彈孔。

熟諳槍械的伊諾夫知道，這顆子彈的確是從那支法國製手槍中發射出來的。

伊諾夫將一支鉛筆插進手槍的槍管中，將它從地上挑起，並拉開辦公桌最上面的那個抽屜，小心翼翼地把手槍放回原處。然後，他在腦海中模擬了一下案發時的情景。

「你偽造假現場的水準不錯，但還是留下了破綻。不要拿什麼正當防衛做幌子了，你還是說說你為什麼要謀殺葉夫根尼吧！」伊諾夫警官思考了片刻，然後這麼說。

葛利高里是哪裡露出了馬腳呢？

葉夫根尼在盛怒之下拉開抽屜拿出手槍向葛利高里射擊，怎麼可能顧得上關抽屜呢？而且葛利高里說他沒動過房間裡的其他東西，那麼抽屜又是誰關上的？答案只有一個：現場是葛利高里偽造的，他並不是出於正當防衛才殺死了葉夫根尼。

沸騰的咖啡

　　大偵探弗里曼到森林裡打獵，見天色晚了，就找了
片空地支起帳篷，準備宿營。

　　突然，一個年輕人一邊叫喊著一邊跑過，對弗里曼
說，他的朋友哈利被人殺害了。

　　「我叫卡隆，就在一個小時以前，我和哈利剛把咖
啡煮好，正準備喝的時候，突然，從樹林裡跑出兩個歹
徒，把我們綁了起來，還把我打暈了。當我醒來的時候，
發現哈利已經……」卡隆說著說著就哭了起來。

　　弗里曼聽了以後，拍拍卡隆的肩膀說：「走，我們
一起去看看。」

　　他跟著卡隆來到了宿營地，看到哈利的屍體躺在火
堆旁邊，旁邊的帆布包被人翻得亂七八糟。

　　弗里曼俯下身，見哈利的血已經凝固，斷定他是一

個小時以前死亡的。

後來弗里曼的目光又轉移到了火堆上。火燒得正旺，咖啡壺發出「嘶嘶」的聲音，剛剛燒沸的咖啡從壺裡溢了出來，散發出迷人的香氣。

弗里曼默默地站了一會兒，突然，他掏出手槍對準卡隆說：「你別演戲了，還是老實交代吧，為什麼要殺害你的同伴？」

弗里曼為什麼這麼說呢？

如果咖啡在一小時前就煮好了，那麼現在早該燒乾了，不可能溢出來。因此，弗里曼斷定卡隆在說謊，所以他很有可能就是殺害哈利的兇手。

山岡上的死屍

　　一個夏天的早晨，有人在一座山岡上發現了一位婦女的屍體。開滿野花的草地上，鋪著一塊塑膠布，屍體靜靜地躺在上面。

　　員警經過調查得知，死者是當地的一位寡婦。她丈夫在幾年前因車禍去世，此後她便靠撫恤金維持生活。她因花粉過敏很少外出，性格也變得比較孤僻。

　　警方推斷，死亡時間為前一天傍晚，死因是中毒。

　　在屍體旁邊，扔著摻有毒藥的果汁瓶。瓶上還留有死者本人的指紋和唾液。並且，她的手提包裡還裝著一個日記本，裡面寫有一首美化死亡的詩句。根據這些情況，員警認為她是自殺。

　　可是，當死者的哥哥從外地趕來時，卻向員警提出：「警官先生，我妹妹絕對不是自殺；即使她服毒自殺，

也不會選擇這種場所的。」

　　你知道死者的哥哥為什麼這麼說嗎？

　　死者的哥哥發現妹妹的屍體所在的地方野草叢生，並盛開著很多野花，因此對妹妹的死亡原因產生了懷疑。

　　他的妹妹患有花粉過敏症，尤其是這種野花，更容易引起過敏。如果她來到這種地方，就會連續不斷地打噴嚏，涕流不止。所以，她是不會選擇這種場所自殺的。

一封英國人的遺書

在紐約的一家賓館裡，有一位客人服毒自殺。艾德森警官聞訊後火速趕到現場進行調查。死者是一名中年紳士，從表面上來看，他的確是因中毒而死。

「這個英國人是昨天入住的，桌子上還有一封遺書。」賓館負責人指著桌上的一封信說。

艾德森聽完，小心翼翼地拿起遺書觀看。遺書的正文是列印出來的，只有簽名和日期是用筆寫上去的。

艾德森凝視著信上的日期「11.20.2012」，然後像是得到答案似的說道：「如果死者是英國人，那麼這封遺書肯定是假的。我想這是一宗謀殺案，兇手可能是一個美國人。」

艾德森警官為什麼這麼說呢？

　　艾德森警官看了信上的日期以後,才認定遺書有問題,並推斷兇手可能是美國人。因為英國人寫時間的習慣是先寫日期,再寫月分,而美式寫法則是先寫月分,再寫日期。

　　既然在道義上是正當的,那麼我要考慮的只有個人風險的問題。如果一個女士迫切需要幫助,一個紳士不應過多考慮個人安危。

閣樓命案

　　霍森斯和菲林戈登合夥開辦了一家公司。最近，兩人在利益分配上產生了分歧，霍森斯便打算除掉菲林戈登，自己獨吞公司財產。

　　這天，霍森斯以談判為由來到菲林戈登家裡，趁其不備，用事先準備好的繩索將其勒死。

　　霍森斯手腳俐落地將菲林戈登的屍體懸掛在頂層的閣樓裡，偽裝成上吊自殺的樣子。當他準備鎖門離開時，才發覺鎖門要用鑰匙。然而霍森斯情急之中找不到鑰匙，就沒有鎖門。

　　兩個小時之後，他開車與麥克警官一同回到這幢房子。

　　「最近因為離婚的事，菲林戈登的心情很糟糕。」霍森斯對麥克警官說，「本來我早該來看他的，可是沒

人知道他把自己藏到哪裡去了。今天早上，他突然打電話給我，說他不想活了，我這才問清楚他的住址。我想讓您幫我開導開導他。他在電話裡說他住在德蘭大街69號一幢白色房子裡，我想我們已經到了。」

麥克警官走下車子，見大門虛掩著，便推門而入，打開了電燈。很快地，兩人就在閣樓裡發現了菲林戈登的屍體。

「哦，天哪！他竟然上吊自殺了！」霍森斯抱著頭叫道。

這時，樓下傳來了「吱」的一聲開門聲。麥克警官跟著霍森斯來到樓下的後門，只見一個小女孩站在門口。

「我媽媽病了，我替她把這瓶牛奶送給菲林戈登先生。」小女孩甜甜地說。

麥克警官接過牛奶，等女孩離去後，轉過身對霍森斯說：「我看你還是跟我回警局接受審訊吧！」

麥克警官怎麼會認為霍森斯有犯罪嫌疑呢？

霍森斯說他從未到過此地，可是他在頂層的閣樓上卻知道開門的聲音來自後門，麥克警官由此斷定他在編造謊言。

空藥瓶

　　布萊德的妻子愛菲爾生性多疑、自私，這讓他覺得
煩透了，於是他準備謀殺他的妻子。

　　他設計了一個完美的謀殺計劃：他懇求愛菲爾陪他
去波士頓看畢卡索的畫展，然後讓愛菲爾在那裡住幾天
後就先回家。布萊德事先將放在洗手間裡的愛菲爾保健
品藥瓶裡放進了兩片毒藥，當她一人獨自吃下那些藥片
時，布萊德則在遙遠的波士頓！

　　夫妻倆搭車到了波士頓，在那裡玩了兩天後，愛菲
爾先回家了，正如布萊德所料，愛菲爾回去的第三天，
警方就打來長途電話告知布萊德：他的太太死了……

　　布萊德假裝很難過及震驚的樣子，立刻趕回家，見
到愛菲爾的屍體時還幾乎要「暈」過去了。

　　過了好一陣子，布萊德才冷靜下來，肖恩警官便說

了這起命案的大致情況，布萊德靜靜地聽著，最後，肖恩說：「驗屍報告指出，一種含『Strychnine』的劇毒藥片是導致您太太死亡的唯一原因。」說到這裡，肖恩警官緊緊盯住布萊德：「不過，我們認為，你有害死愛菲爾的嫌疑，會不會是你設法使她誤服了毒藥？」

布萊德聽了激動起來：「我害死她？笑話，你有證據嗎？」

「別太自信了，年輕人，」肖恩警官的臉上沒有絲毫表情，神色顯得十分平靜，「你太太臨死前曾大聲喊叫，說這事一定是你幹的，這一點，你的鄰居可以作證。」

布萊德聽到這裡大驚失色，他對肖恩警官說：「我不想耽誤你的調查取證工作，但現在請讓我先休息片刻或洗把臉，行嗎？」

肖恩點點頭：「請便吧。」

布萊德走進洗手間，把門鎖住，然後四處尋找那個小藥瓶，最後終於在櫃子裡發現了它。布萊德欣喜地拿起藥瓶，不料藥瓶裡竟然發出了聲響，他頓時嚇得面如死灰。布萊德強迫自己不要胡思亂想，並努力調整著思維，將那片藥藏在手帕內放入口袋，洗了把臉，從洗手間走了出來。

這時，一位員警進了洗手間，把空藥瓶拿出來遞給肖恩警官，肖恩接過來看了一眼，對布萊德說：「現在，

我們確定你就是兇手了。」

　　肖恩警官是怎麼確定的呢？

　　其實，愛菲爾死前把兩片藥都吃掉了，為了試探布萊德，員警把一片外形和「Strychnine」酷似的普通藥片放入那個空瓶子，如果真的是布萊德害死了愛菲爾，那他必定會去察看那個藥瓶，並把那片藥取走。

上吊事件

　　半年前，中學教師馬強有了婚外情。後來妻子得知此事，一直吵著要到他所任教的學校宣揚他的「醜事」。於是，馬強開始產生了殺妻的念頭。

　　這天晚上，他趁妻子不備，用一根繩子將妻子勒死，然後吊在陽台上。為了製造逼真的效果，他又在屍體腳下放倒了一個皮面圓凳。這樣，妻子看起來就像上吊自殺了。馬強報案以後，李隊長帶人趕了過來。他仔細觀察了死者腳上的高跟鞋和那只凳子。

　　「這凳子是新買的？」李隊長看著光潔發亮的皮面隨口說道。

　　「這凳子已經用了兩年多了，不過我妻子一直很注意保養，總是把它擦得一塵不染。沒想到……她卻用它上吊了……」馬強說著說著便哭了起來。

這時，李隊長站起身來對他說：「我看，你還是老實交代你是怎麼殺死妻子的吧！」

李隊長是怎麼看出問題的呢？

李隊長發現，凳面十分乾淨，沒有留下任何腳印，這說明，死者並不是站在這個凳子上自殺的，這一定是個偽造的現場。

看起來美麗和平的田園，也可能潛藏著令人恐懼的邪惡祕密，何況是倫敦市內那些藏汙納垢的陌巷呢？

煤氣自殺事件

這天一大早，就有人用力敲打著公寓管理員伊藤保賴的房門。伊藤保賴開門一看，門外站著一個陌生人。

「我叫安倍次郎，是住702室的小澤由美的上司。她已經好幾天沒來公司上班了，所以我來看看。剛才我敲了半天的門，裡面都沒人回應，我總覺得她的房裡有些不大對勁，能不能麻煩你跟我一起去看看？」

伊藤保賴和安倍次郎一起來到小澤由美住的房間，敲了敲門，裡面果然沒有回應。

「該不會是……！」安倍次郎驚叫道。隨即，他便用身子撞開了房門。

屋子裡充滿了煤氣味。

煤氣爐的閥門被轉開了，門窗都用膠布封了起來。小澤由美躺在床上，已經因煤氣中毒死去了。而在她的

床頭上放著一個安眠藥瓶。

「唉……真不知道她為什麼會想不開，年紀輕輕的竟然尋了短見！還把門窗全都封死了……」安倍次郎惋惜地說道。

這時，伊藤保賴注意到了一個細節，他略微思索了一下，覺得這更像是一樁謀殺案。

伊藤保賴發現了什麼呢？

伊藤發現，門邊雖然黏上了膠布，而且膠布的一側看起來像是剛才安倍撞開門時從門框上脫落的，但是他注意到，安倍撞開門的時候只有門鎖的斷裂聲，而沒有整條膠布從門框上撕下的那種聲音。

也就是說，膠布並沒有封住房門，這個屋子也就不是密室了。死者沒有理由只用膠布黏住房門邊緣，因此這是一樁精心設計的謀殺案。

雨夜的報案

　　在一個風雨交加的夜晚，默克警長在值班室接到了一個報警電話：「是警察局嗎？不好了，我在小鎮的河邊，發現了一具屍體……」默克警長趕忙帶著兩位警員，開著警車朝河邊趕去。

　　默克警長藉著車燈的光線看見河邊有一個人影。他們下了車，打著手電筒筒，來到河邊。這時，他們看清了那個人。他是個又瘦又高的年輕男子，渾身上下都是濕淋淋的。他臉色蒼白，神情十分緊張。

　　默克警長拍拍他的肩膀，讓他穩定一下情緒，然後蹲下來查看屍體。

　　過了一會兒，那位年輕男子不那麼緊張了，就開始講起了事情的經過：「剛才我沿著河邊走，突然腳下一滑，跌進了河裡。還好我會游泳，很快就游到了岸邊。

這時，我被什麼東西絆了一下，低頭仔細一看，竟然是一個男人的屍體！」

「天這麼黑，你能看清是男屍嗎？」一名警員問道。

「我口袋裡帶著火柴呢！我劃亮火柴照了一下，發現他的脖子上有兩處刀傷，渾身都是血。我害怕極了，就趕緊跑到附近的電話亭報案。」

另一名警員還想問些什麼，默克警長卻果斷地說：「不用問了，他就是嫌犯！把他銬上，帶回警局！」

默克警長為什麼會懷疑報案人就是兇手呢？

報案人在河裡游過泳，渾身都濕透了，口袋裡的火柴也必然會濕，不可能點亮。所以，默克警長認為他在說謊。

木桶謎案

　　北宋仁宗年間，有一年，洛陽發生水災，住在洛陽城外的李家兄弟在生活無計的情況下，把破衣裳、舊棉被裝到一個木桶裡，然後兩人抬著木桶外出謀生去了。

　　李家兄弟在外面辛辛苦苦地工作了幾年，得了六十兩銀子，還買了很多衣服。他們把銀子裹在衣服裡，然後裝進木桶，用蓋子蓋緊，準備抬回家去。

　　這天，兄弟二人走到天長縣，見天色已晚，便住進一家客棧。到了半夜，弟弟忽然肚子疼，哥哥就背著他去看郎中。

　　天亮時，兄弟倆回到客棧，準備拿些銀子付給郎中。不科，他們發現木桶被人翻過，藏在衣服裡的銀子全都不見了！這間客房，只有客棧老闆和老闆娘來過，不是他們偷的還能有誰？可是，老闆和老闆娘說這兄弟倆存

心敲詐。雙方爭執不下，就雙雙來到衙門打官司。

當時，包拯為天長縣的縣令。他命人把那個木桶抬到後院，然後圍著木桶轉了轉。最後，他對一個衙役耳語了幾句，又回到大堂上。

包拯對老闆和老闆娘說：「依本官看，是李家兄弟誣陷你夫婦二人。作為對李家兄弟的懲罰，我將那個木桶判給你們，快到後院去抬吧！」

夫妻二人高高興興地下去了。

可是，過了不到半個時辰，包拯就把這個案子斷了，並懲罰了那對貪心的夫妻，也把銀子還給了李家兄弟。

你知道包拯是如何破案的嗎？

客棧老闆和老闆娘高高興興地抬起那個蓋得嚴嚴實實的木桶就往家走。半路上，老闆回過頭，見四下沒人，便笑嘻嘻地說：「咱們拿了他們的銀子，還白得了這一桶衣服，真是發財啦！」

兩個人正說得高興，突然「呼啦」一聲，木桶的蓋子掀開了，從裡面跳出一個衙役，對他倆說：「你們的話我全都聽到了，現在跟我回衙門聽候處置吧！」

這樣，包拯略施小計，就得到了夫妻二人的口供。

銅錢的主人

一天傍晚，一個盲人和一個小販一前一後來到興隆客棧。當時天已經快黑了，店中房客已滿。

店主見兩人實在無處可去，就說：「這樣吧，我把存貨間收拾一下，你們兩個將就著住一宿吧！」盲人沒什麼意見，小販卻面露難色，因為他身上帶著很多錢，希望一個人住一間房。

可是，除了存貨間之外，再沒有別的空房，小販只得答應了。

盲人十分健談，他與小販聊了好一會兒，兩個人居然越聊越投機。直到深夜，兩個人都睏了，這才熄燈睡覺。

第二天早上，小販打點行李，準備繼續趕路。但他一檢查包袱就大驚失色，叫道：「我的五千文錢被偷

了！」

眾人都把懷疑的目光投到了盲人身上。

盲人卻不慌不忙地說：「出門在外怎麼能這樣不小心啊？我就不像你，你看，我也帶了五千文錢，但我牢牢地捆在腰上，誰也偷不走。這世道還是謹慎為妙啊！」

小販覺得盲人在騙人，認定盲人的錢是從他的包袱裡偷走的。盲人不承認，反說小販想賴他的錢。

眾人一時難辨真偽，就勸他們到官府讓縣太爺斷案。

縣令問小販：「你說他偷了你的錢，那麼你的錢有沒有特殊的記號？」

小販說：「這不過是日常使用的東西，在市場上流通，我哪裡會做什麼記號？」

縣令又問盲人同樣的問題。

盲人回答：「我的錢有記號，都是字對字、背對背穿成的。」

縣令接過錢檢查了一下，果然如盲人所言。小販急得直跺腳，可是又無可奈何。盲人的臉上現出了喜色。

「你們昨晚都做什麼了？」縣令又問。

「我們昨晚聊天聊到很晚，然後就洗臉睡覺了。我睡得很沉，什麼動靜也沒聽到。」盲人說，「昨天聊得還好好的，誰想到他今天一早起來就翻臉不認人！」

縣令仔細地觀察他倆的神態，突然靈機一動，想出了一個辦法，終於查清了銅錢的真正主人。

你知道縣令是怎麼做的嗎？

縣令讓盲人伸出手來檢查，結果發現了問題。

原來，盲人趁小販熟睡的時候把銅錢偷來，花了一夜的工夫用手摸索著把錢穿成字對字、背對背的樣子，結果兩個手掌都沾上了銅錢的鏽痕，呈現出青黑色。在證據面前，盲人無法抵賴，只得招認。

一口大鐵鍋

一天早上，王縣令正在街上閒逛，突然聽到從不遠處傳來的爭吵聲。他抬眼一看，原來是一高一矮兩個男子扭扯在一起，高個子手裡拎著一口大鐵鍋，矮個子身上有殘疾，走路一瘸一拐的，而且左邊的袖管空蕩蕩的，看來是少了一條胳膊。

王縣令走過去詢問他倆為什麼爭吵。

高個子說：「小人是賣鐵鍋的商販，在自家院子裡放了很多鐵鍋。最近，我發現鐵鍋老是被人偷走，所以昨天我一晚沒睡，等著抓小偷。到了半夜，我看到這個傢伙來偷鍋，於是就追出去把他給抓住了，還請老爺發落！」

矮個子喊道：「大人冤枉啊！我半夜起來去茅房，他卻一把抓住了我，說我偷了他家的鐵鍋。老爺您想想，

像我這麼一個缺手斷腳的殘疾人，怎麼背得動這麼大的一口鐵鍋呢？他分明是在誣陷小人，還請老爺明察！」

王縣令聽了他的話，點了點頭：「沒錯，你說得很有道理，分明是這個賣鐵鍋的誣告你。現在本官決定，把這口大鐵鍋獎勵給你！」

高個子一聽，氣呼呼地說：「百姓都說王大人公正廉明，誰知道……」他還沒說完，矮個子已經等不及了，高興地背起鐵鍋，飛快地往家走去。

可是，他剛走了幾十步，就被王縣令喝住了：「你這個偷鍋的竊賊，往哪裡走！」

王縣令為什麼先說偷鍋賊是被誣陷的，後來又說他是竊賊呢？

真相大白

偷鍋賊一開始說自己根本背不動這個大鐵鍋，王縣令就故意把鐵鍋獎勵給他。偷鍋賊不知道是計，熟練地把大鐵鍋背起來轉身就走，結果露出了破綻。

布袋風波

　　縣城裡有一家福來酒店，那裡的酒菜物美價廉，老闆又很熱情，所以生意特別好。

　　這天，酒店裡來了一個商人，肩上搭著一個布袋。老闆連忙走上前去，熱情地招呼客人入座。

　　商人把布袋取下來，想找一個掛的地方。老闆指了指桌子下面的橫檔，說：「還是掛這裡比較安全。」

　　那個橫檔與桌面之間只有雞蛋大小的間隙。商人把布袋掛在橫檔上，點了酒菜，慢慢地吃了起來。過了一會兒，商人酒足飯飽，結算了飯錢，就離開了。

　　老闆在收拾桌子的時候，發現橫檔上還掛著那條布袋，打開一看，裡面有一百文銅錢。他想，一定是商人忘了拿，於是就把布袋保管起來，等商人回來拿。

　　第二天，商人果然回來了。但他接過布袋，不但沒

有向老闆道謝,反而說:「布袋裡的錢怎麼變少了?是不是你拿去了?」老闆大喊冤枉,兩人便爭吵了起來。

在座的客人當中有一名捕快,他看到老闆和商人爭吵不休就走了過來。

捕快先問商人:「你把布袋放在了什麼地方?」

商人指著桌子的橫檔說:「我昨天隨手將布袋掛在這上面。」

捕快又問:「你的布袋裡原來有多少錢呢?」

商人信口說道:「有一千文銅錢!」

捕快轉過來對老闆說:「你為什麼要昧下他的錢?趕緊補足他一千文錢,否則我就帶你回衙門!」

老闆明知冤枉,但是為了息事寧人,只好拿出九百文錢,把布袋裝得滿滿的。

商人見自己占了大便宜,得意地笑道:「還是捕快大人英明……」

他的話還沒說完,只聽捕快大喝一聲:「你這個恩將仇報的騙子,竟敢誣陷好人,還不從實招來!」

商人面對確鑿的證據,只好承認了自己的罪行。

你知道捕快找到了什麼證據嗎?

真相大白

布袋裡裝了一千文錢，變得鼓鼓的，根本無法掛在只有雞蛋大空隙的橫檔上，所以捕快認為商人在說謊。

福爾摩斯名言

如果一切可能性都無效時，可能真相就保留在看起來不起眼的事物之中。

偽造的賣身契

清朝乾隆年間，四川府興安縣人魏斯，狀告清泉縣人謝絳。

據魏斯說，謝絳原本是他家的僕人，後來偷了他家的錢財逃走了。現在，魏斯在清泉縣找到了他，希望官府發公文提取人犯回去服役。

在大堂上，魏斯拿出了一張賣身契，上面寫明，『清泉縣人謝絳於乾隆十五年入魏家為奴。』

縣官只是掃了一眼賣身契，就說：「大膽魏斯，竟敢欺騙本官！還不從實招來！」

魏斯大吃了一驚：縣官怎麼一眼就能看出賣身契是假的呢？

你知道這是怎麼回事嗎？

真相大白

　　清泉縣過去一直屬於衡陽，直到乾隆二十二年才分衡陽的一半為清泉。

　　魏斯拿出的賣身契是乾隆十五年簽的，就應該稱謝絳是衡陽縣人，怎麼能說是清泉縣人呢？

深溝裡的無頭屍

　　李四有兩個愛好，一是喝酒，二是吹牛。尤其是喝醉酒以後，更是吹得不著邊際。

　　這天，李四又多喝了幾杯酒。喝醉後對酒友說：「你們知道嗎？昨天晚上，我把一個有錢的商人給殺了，然後把他的屍體推到了深溝裡，得了很多錢。」酒友信以為真，就把這件事告訴了官府。

　　僅僅過了一天，就有一位婦人來告狀，說有人把她的丈夫殺死後扔到了深溝裡，丈夫在外面賺的錢也都被人搶走了。縣令親自隨婦人去驗屍，只見屍體衣衫襤褸，頭也被人割去了。

　　縣令看到這般慘景，歎了口氣，說道：「妳一人孤苦伶仃怎麼生活呢？我看這樣，等找到屍體的頭顱，定案以後，妳就可以再嫁了。」

　　第二天，與婦人同村的馬成來到衙門報告說，他們找到了屍體的頭顱。

　　這時，縣令指著婦人和馬成說：「你們兩個就是兇手，還想誣陷李四？」

　　兩人不服，直呼冤枉。

　　等縣令把證據擺出來以後，二人不得不承認合謀害死婦人親夫的事實。

　　縣令的證據是什麼呢？

　　屍體在深溝裡，頭被人割去，而且衣衫襤褸，婦人怎麼能確定那就是自己的丈夫呢？又怎麼知道自己的丈夫在外面賺了很多錢呢？馬成為何能那麼快就找到頭顱呢？

　　答案只有一個：就是婦人的丈夫是被這兩個人謀殺的，兩人為了能早日成親，所以迫不及待地獻上了死者的頭顱。

頭上的證據

　　清朝有個叫郭六的農民，整天不務正業，遊手好閒。

　　有天，他頂著烈日吃力地在鄉間的土路上走著，嗓子乾得直冒煙。這時，正巧有一個小和尚從後面趕過來。

　　郭六看見小和尚腰間掛著一只水葫蘆，便懇求道：「小師傅，我實在太渴了，給我一口水喝行嗎？」

　　小和尚非常善良，他見一個路人向自己討水喝，連忙摘下葫蘆，遞了過去：「喝吧，喝飽了好趕路。」

　　郭六一把拿過葫蘆，「咕嚕咕嚕」地喝了起來。轉眼間，一葫蘆水讓他喝掉了一半。

　　喝完水，郭六擦掉嘴角邊的水珠，一下子來了精神：「真是太痛快了！」

　　小和尚把葫蘆重新掛在腰間，正準備繼續趕路，卻被郭六攔住了。郭六皮笑肉不笑地問道：「小師傅，你

這是去哪裡呀？」

小和尚答道：「我出家三年了，剛剛得到了官府的認可，發給了度牒，我這是要去縣城裡化緣。」

郭六心想：種莊稼實在太辛苦了，不如出家當和尚自在，不如我殺了這個小和尚，冒充他去縣城化緣，豈不樂哉！於是，郭六假裝與小和尚結伴而行，在路上趁小和尚不備，用柴刀將他砍死了。

郭六脫下小和尚的衣服，拿了他的度牒，又在路過一個村子時請人剃了光頭，冒充起和尚來。

郭六一路化緣，很快便來到了縣城。

這天，他來到縣衙，向縣令遞上了度牒，請求縣令發給他到當地化緣的憑證。縣令看過度牒，剛要簽證，目光突然在郭六的頭上停住了。

「你出家幾年了？」

「已經五年了。」

這時，縣令大喝一聲：「你這個殺人兇犯，竟然自投羅網來了！來人，快把他拿下！」

郭六被衙役押進了牢房。

縣令是怎樣推斷出郭六就是殺人兇犯的呢？

　　縣令發現郭六腦袋後半部分的頭皮顏色明顯比前半部分淺，不像是一個出家五年的人所應該有的。同時，他還得知了小和尚被人謀害的事。

　　他將兩件事聯繫起來，斷定郭六就是殺死小和尚的兇手，是殺人之後剃掉了頭髮冒充和尚。

　　生活之謎是任何大腦也發明不出來的。

奇思妙想

易學大師留下的神祕數字

　　一位研究易學的華人教授被發現陳屍在自己家中，死因是被人用刀刺入肺葉。

　　教授倒在書桌旁，桌上的電腦螢幕還亮著，上面「計算器」的數字輸入框裡有這樣一串數字：

　　78946123.794613

　　根據現場情況，警方初步推斷，當時教授正在家裡組裝這台新買的電腦，鍵盤還沒來得及安裝，就遇害了。教授在臨死之前因被刀刺入肺葉而無法說話，鍵盤又沒有安裝，只好透過滑鼠留下這些數位指出兇手。經過調查，警方確認了四個嫌疑人，兇手必是其中之一：

　　趙康，死者的同事，因版權問題對死者懷恨在心。

　　馬飛，死者以前的學生，兩人曾經有過衝突。

　　李坤，死者的學生，去年畢業，認為死者盜用其論

文，頗有怨恨。

吳子明，死者的鄰居，曾因樓下院子的歸屬問題與死者結怨。

可是，員警實在弄不懂這位易學大師留下的玄乎其玄的死亡訊息，於是請他的同事李教授前來幫忙分析。李教授看著「計算器」，想著那串數字，頓時明白了死者的用意。

你知道兇手是誰嗎？

李教授首先聯想到了易學。

「計算器」數位鍵盤上的「78946123」，恰好是離卦的卦形；「794613」是坤卦的卦形。他由此推斷，死者是想告訴人們，兇手是李坤（離坤）。

女作家的死亡訊息

一天，一位大陸女作家被發現死在了自家的書房裡。從現場情形來看，死者可能與兇手展開過搏鬥，但因為力量懸殊，最後還是被兇手勒死在書桌旁。

員警發現，死者的右手緊緊抓著一張稿紙。員警費了好大勁兒才把死者的手掰開，取出了皺皺巴巴的稿紙，展開一看，上面只有潦草的四個字：七日大禾。

「看起來，死者是在被人勒住的時候抓住這張紙的，這屬於人的正常反應。」張警官暗想，「可是，上面的這幾個字卻讓人覺得另有玄機，難道是死者用來指證兇手的證據？」

經過勘查，警方並沒有找到更多的線索，看來，兇手離開之前小心地清除了能夠證明自己身分的所有痕跡。

不過，張警官在第二天就抓到了一名嫌疑人，經過

審訊，他就是殺死女作家的兇手。

你能想到這個人是誰嗎？

兇手就是女作家的丈夫。「七日大禾」每個字加上一筆，就是「女由夫杀」。

註：「杀」為「殺」的簡體字

桌曆尋凶

　　人格心理學教授魏子明被發現死於自己的辦公室裡。員警到達現場時，看到教授趴在自己的辦公桌上，辦公桌旁的地上有一個沾有血跡的獎盃。

　　經法醫鑑定後認為，教授是被鈍器多次重擊頭部而死，而獎盃的形狀與教授頭上的傷口十分吻合。不過，獎盃上沒有留下兇手的指紋。

　　但令員警感到不解的是，現在明明是四月分，但桌上的桌曆卻翻到了五月，並且在「五月大」這幾個字上面還留有死者的血手印。

　　經驗豐富的李警官初步認定，這很有可能是教授留下的死亡訊息。不久，警方找到了三名嫌疑人，他們都是教授的研究生，並且都有殺人動機。

　　陸明春，因看不懂英語文獻，經常被教授當眾責罵，

現在患上了輕度抑鬱症。

趙海洋，曾因論文版權問題與教授發生爭執，此後兩人關係一直不是很好。

羅玉龍，一直認為教授偏心，因此對教授很不滿。

除此之外，警方沒有再找到其他線索。

李警官想著桌曆上的血手印，百思不得其解。沒辦法，他只好請來死者的同事余教授，請他幫忙分析一下。

余教授來到案發現場，看了一會兒那個桌曆，然後說道：「我知道誰是兇手了。」然後，他就說出了自己的理由。

你知道兇手是誰嗎？

兇手是趙海洋。

余教授根據人格心理學知識推斷，魏教授的死亡訊息可解讀為「五大人格理論」。五大人格理論又稱為「OCEAN」理論，因為這一理論的五個人格特質分別為：

開放性（openness）

盡責性（conscientiousness）

外傾性（extraversion）

宜人性（agreeableness）

神經質（neuroticism）

這五個特質的英文字頭加起來就是OCEAN，意為海洋。因此，魏教授想傳遞的資訊就是：兇手是汪海洋。

福爾摩斯名言

在平淡無奇的生活糾葛裡，謀殺案就像一條紅線一樣，貫穿在中間。我們的責任就是要去揭露它，把它從生活中清理出來，徹底地加以暴露。

HELLO

　　一天晚上，某英語培訓學校的教師林華死在自己的辦公室裡。

　　員警趕到現場時，發現林華趴在桌子上，頭部有被鈍器重擊的痕跡。另外，林華的電腦是開著的，上面有一封昨天晚上九點十五分保存的電子郵件草稿。可奇怪的是，郵件裡只有「HELLO」一個單詞。

　　法醫推斷，林華的死亡時間在昨晚九點到九點半之間。宋警官憑藉多年經驗認為，這封郵件很有可能是林華留下的死亡訊息。

　　經過調查，警方找到了三名嫌疑人。他們都是這所學校的員工，並且都與死者有過衝突，而且案發時他們都沒離開過學校：

　　李輝，員工編號「85121215」曾因教學方法問題與

死者發生過爭吵。

王廉，員工編號「85120806」脾氣一向很暴躁，與死者關係一直不好。

魏海濤，員工編號「85110912」負責教師的績效，曾因算錯了死者的薪資而遭到其責罵。

那麼，兇手會是誰呢？死者留下的「HELLO」又是什麼意思呢？宋警官嘗試了很多種破譯方法，最後終於找到了答案。

你知道「HELLO」的意思嗎？

「HELLO」中這五個字母，在英文字母表中所占的位置分別在第8、第5、第12、第12、第15位，連起來就是85121215，因此兇手是李輝。

尋找車牌號碼

　　午夜的街頭冷冷清清的，幾乎看不到一個人影。這時，車禍發生了，一位紅衣女子突然穿過馬路，結果被一輛疾馳而過的轎車撞翻在地。

　　轎車司機似乎遲疑了一下，但隨即加速逃離了現場。剛好從對面開車過來的計程車司機斯密特目睹了這椿慘劇，並立刻透過後視鏡記下了肇事車的車牌號碼，然後就撥打了報案和急救電話。

　　等員警和醫生趕到現場的時候，女子已經死去了。斯密特把他記下的車牌號碼「10UA81」交給了員警。

　　警方立刻著手調查，很快就查到了牌號為「10UA81」的轎車車主的住址。他們把這個肇事者從床上揪下來，可他是滿臉的驚愕，似乎並不知道剛才發生了什麼事情。無論員警怎麼盤問，他都不肯承認自己在一小時前開過

車。

「我十點鐘就上床睡覺了，車就放在車庫裡，根本沒動過啊！」

員警要他打開車庫，發現他的轎車根本不是肇事那輛，而且也沒有任何撞擊痕跡。看來，員警的確冤枉了好人。

隨員警一同前來的斯密特非常驚訝。作為一名計程車司機，他對記錄車牌這樣的事情非常熟練，自己絕對不會記錯。可是，眼前的事實又讓他無法解釋。

警長站在那裡深思了一會兒，然後說：「我想，我知道肇事的車牌號碼究竟是什麼了。」

你知道車牌號碼是多少嗎？

真相大白

警長想到：計程車司機斯密特是從後視鏡中看到的車牌，因此他看到的景象是左右相反的，也就是說，真正的車牌號應該是「18AU01」。

牆上的字母

　　一天，溫特斯探長接到報案，漢斯農場的出納員被人謀殺了。員警趕到時，看見他的右手握著一支筆，倒在出納室的地板上。在他身旁的牆壁上，寫著兩個字母「MN」。經過鑑定，這兩個字是出納員臨死前用手中的筆寫的。

　　出納室裡一片狼藉，保險櫃裡的錢也被人搶光了。

　　溫特斯探長推測，兇手應該是在出納員工作時進來的。當出納員見匪徒進來，下意識地靠在了牆上，並背著手在牆上寫下了這兩個字母。看來，這兩個字母一定跟兇手有關，很有可能是兇手姓名的縮寫。

　　帶著這種猜測，溫特斯找到了一個名叫莫利斯·紐曼的嫌疑人，他的姓名縮寫就是MN。可是，在案發時間，他和他的妻子一直在農場裡工作，關於這一點，很

多人可以為他證明。

　　既然兇手不是莫利斯・紐曼，那又會是誰呢？溫特斯探長想了很久，然後經過調查，找到了另一名嫌疑人尼爾・瓦得遜。這個人平時嗜賭成性，品行不端。

　　溫特斯對他說：「是你殺死出納員的吧？」

　　「胡說！你有什麼證據認為我是兇手？」尼爾・瓦得遜反駁道。

　　「出納員在牆壁上寫了兩個字母『MN』。」

　　「別開玩笑了好嗎？我的姓名縮寫是『NW』！」

　　溫特斯笑著說：「沒錯，出納員所要指認的兇手就是你！」

　　你知道這是為什麼嗎？

　　出納員是將右手繞到背後在牆上寫的字母，這樣寫出來的字會呈180度旋轉，所以「NW」就變成了「MN」。

3702

　　金剛是一名格鬥遊戲愛好者，最近，他加入了一個名為「至尊拳皇」的遊戲俱樂部。這個俱樂部的所有成員都以《拳皇》遊戲中的人物作為自己的代號，而且每個人的代號各不相同。

　　平時，他們只是透過網路聯繫，切磋遊戲技巧，不過偶爾會舉行一些聚會。

　　這天晚上，金剛去參加俱樂部的活動，結果一夜沒有回來，電話也一直處於關機狀態。金剛的家人很著急，就按照他臨走時所說的地址尋找。最後，他們在青年公園的一座假山後面找到了金剛的屍體。

　　員警很快就趕來，經過檢查，發現金剛腹部有三處刀傷，並且傷及內臟；在金剛的右手邊，有一串用血寫成的數字：3702。看來，這很有可能是金剛留下的死亡

訊息。

經家人證實，死者臨出門的時候身上帶了8000元現金，還有新買的蘋果手機，現在全都不見了。

警方經過調查得知，金剛參加的這個俱樂部裡龍蛇混雜，其成員五花八門，有經常進出警局的年輕人，也有因違反學校紀律而被勒令退學的學生，還有一些遊手好閒的小混混。警方由此斷定，金剛可能是在聚會結束準備回家的時候，被同行的俱樂部成員謀財害命的。

可是，「3702」到底是什麼意思呢？連身經百戰的刑警隊隊長都說不出個所以然來。

隊長回到局裡，和同事談起了這件案子。在旁邊寫公文的年輕警員小王聽了以後，說道：「我知道『3702』是什麼意思了！」

後來，警方果然順利抓到了真凶。

你知道「3702」是什麼意思嗎？

真相大白

在《拳皇》中，有一個人物名叫山崎龍二，與「3702」發音極為相似，一些遊戲玩家在網上聊天時，經常將漢字簡化為數字。小王也是《拳皇》遊戲愛好者，所以他認定，殺人兇手就是代號為「山崎龍二」的那個人。

HF

　　教化學的李教師在實驗室裡被人用匕首殺害，但現場並沒有留下兇器，也沒有找到兇手留下的諸如指紋、毛髮等痕跡。

　　員警在屍體旁邊看到兩個用血寫成的字母：HF。可以看出，這是被害人臨死前留下的死亡訊息。

　　警方從實驗中心大門監控處看到，案發當天只有四名學生來訪：楊華通、趙貴明、傅華清和林子良。可是，警方實在找不到更多的線索，於是找到與死者是好朋友，也一樣是教化學的程老師瞭解情況。

　　據程老師說，除了趙貴明以外，其他三名學生都與死者發生過衝突。但具體是什麼情況，他也不是很清楚。

　　「那麼你能幫我們分析一下死者留下的死亡訊息嗎？」員警說完把在現場拍攝的照片遞給了程老師看。

程老師接過照片只看了一眼，就說出了兇手的名字。
你知道兇手是誰嗎？

兇手是傅華清。

程老師看到「HF」這兩個字母，頓時想到：這不就
是氟化氫的化學式嗎？「氟化氫」與「傅華清」的讀音
十分接近，由此可以推斷，兇手就是傅華清。

報警的數字

一天傍晚，康納夫人在表姐家裡剛住了一天，僕人就打電話來請她趕快回家，說康納先生出事了。

康納夫人剛進家門，電話就響了。

話筒裡傳來一個陌生男子的聲音：「妳的丈夫現在在我們手裡。如果妳希望他活下去的話，就趕快準備一百萬美金。如果敢報警，就別怪我們對妳丈夫不客氣！」康納夫人聽完，差點癱坐在地上。

她思來想去一整夜，最後決定找亨利偵探幫忙。

亨利偵探接到電話後，立即來到康納的別墅。首先，他去詢問僕人。

僕人說：「昨天晚上，來了一個戴墨鏡的客人。他的帽簷壓得很低，所以我沒看清他的相貌。看樣子，他和康納先生很熟，他一進來就被康納先生帶進書房。

過了大約半個小時，我見書房裡沒有動靜，就推門進去，結果發現裡面空無一人，窗子是開著的。於是，我就打了電話給夫人了。」

亨利偵探走進書房查看，但是沒有發現什麼線索。

他又看了看窗外，只見外面的泥地上有四行腳印，從窗台下面一直延伸到別墅的後門外。看來，綁匪是逼迫康納先生從後門走出去的。

亨利偵探轉回身仔細看了看書房，無意中發現書桌的桌曆上寫著一串數字：7891011。

亨利偵探覺得很奇怪，就問康納夫人：「妳丈夫有在桌曆上記東西的習慣嗎？」

「沒有。」康納夫人答道。

亨利偵探又問：「那麼妳丈夫有個叫傑森的朋友嗎？」康納夫人點了點頭。

這時亨利偵探斷言道：「我想妳丈夫是被傑森綁架的。」

後來，亨利偵探果然從傑森家的地窖裡救出了康納。

你知道亨利偵探為什麼根據那串數字就能斷定傑森是綁匪嗎？

亨利偵探斷定，康納先生寫下這些數位是為了告訴家人有關綁匪的資訊。他進而推斷，這串數字代表了7、8、9、10、11這5個月分，而這5個月分英文單詞的詞頭連起來就是JASON，這說明綁匪就是JASON（傑森）。

一個醫生誤入歧途，他就是一流的罪犯，因為他既有膽識，又有知識。

計算機上的數字

　　一天，退休的警官莫斯克洛接到了一位會計朋友的電話：「嗨，老夥計！晚上沒事吧？六點鐘到我家裡來怎麼樣？我這裡有一瓶陳年老酒……」

　　到了晚上六點，莫斯克洛如約來到會計的別墅。他喊了幾聲，沒人應答，於是推門而入。

　　「真是奇怪！這傢伙去哪裡了？」莫斯克洛找了一圈也沒看到朋友的蹤影。

　　當他走進書房的時候，看到擺滿文件的書桌正中放著一個計算器。

　　莫斯克洛走了過去，發現計算機的螢幕上有三個數位：505。

　　「看來，他是在做計算的時候出去的。可是他究竟去哪裡了呢？」莫斯克洛默想著。突然，他好像想起了

什麼，連忙打電話報警。

　　莫斯克洛發現了什麼呢？

　　計算器上的「505」與求救信號「SOS」十分相似，
莫斯克洛據此判斷，那個會計朋友剛才一定是被人挾持
了，他在臨走之前留下了這個不易被罪犯察覺的求救信
號。

糧庫盜竊案

S縣是有名的產糧大縣。這天早上，警察局接到了第一糧庫的報案電話，說是前一天夜裡糧庫有一批大米被盜。負責調查此案的馬康經過仔細分析，覺得很有可能是糧庫出了「內奸」，可是他一直沒有找到證據。

就在他一籌莫展的時候，偵察科科員發現，就在案發前一天，糧庫保衛科科長王某曾發過一份電報，內文只有「1、2、6、3」四個數字。

馬康看著這幾個數字，沉思了許久。

突然，他大腿一拍：「我最初的推斷果然沒錯！看來我們可以把嫌疑人抓回來審訊了！」

馬康發現了什麼線索呢？

　　若把「Do、Re、La、Mi」看成簡譜，則可唱成「都來拉米」。馬康由此認定，這是王某向同夥發出的做案信號。

福爾摩斯名言

　　一個為藝術而藝術的人，常常從最不重要和最平凡的形象中獲得最大的樂趣。

祕密地道的開關

文斌應邀來到畫家賀先生的住所，卻驚訝地發現大門敞開著。他走進了大廳，發現賀先生斜倚在沙發上，渾身是血，奄奄一息。

「地道……逃……逃走了……」賀先生用最後的力氣說著，「掀板……開關……米……拉……」賀先生說到這裡就斷氣了。

文斌判斷，兇手是沿著祕密地道逃走的，而「米拉」可能和地道的入口有關。

「米拉，米勒……」文斌默念著，「賀先生說的是不是『米勒』呢？」他記得，賀先生有一幅米勒的作品，就掛在書房的牆上。想到這裡，他來到了書房，可是，他並沒有在那幅畫的後面找到地道入口，牆完全是封死的。

　　「祕密地道的開關，究竟在哪裡呢？」文斌再次回到大廳，環視著四周。

　　突然，他靈機一動：「我知道了！原來開關就在這裡！」

　　他說著便按動了開關，祕密地道的入口隨即自動打開了。這個地道，直通後巷的下水道，兇手大概就是順著下水道逃走了。

　　可是，開關到底在哪裡呢？你能想到嗎？

真相大白

　　開關就是鋼琴鍵盤。

　　賀先生所說的「米拉」其實是鋼琴上3、6兩個音節的按鍵。

女間諜解密碼

　　第一次世界大戰期間，受德國政府雇傭的女間諜瑪塔‧哈莉來到法國巴黎。

　　這位舞蹈明星利用她那迷人的外貌和高明的手腕，很快就迷倒了莫爾根將軍。

　　後來，瑪塔‧哈莉得知莫爾根將軍的機密檔案全部放在書房的祕密金庫裡，但是，這祕密金庫使用的是密碼鎖，只有撥對了密碼，金庫的門才能打開，而這密碼只有將軍一個人知道。

　　不過，瑪塔‧哈莉想到：莫爾根將軍年紀大了，平時事務繁忙，近來又特別健忘，因此，祕密金庫的密碼一定是記在筆記本或別的什麼地方。所以，每當莫爾根將軍熟睡後，她就偷偷地檢查他口袋裡的筆記本以及抽屜裡的東西，但一直找不到那個密碼。

一天夜裡，她用酒灌醉莫爾根將軍以後，躡手躡腳地進入書房。祕密金庫的門就嵌在牆壁上，外面有一幅油畫做掩飾。

密碼是六位數，她試著用莫爾根將軍的生日來破解，並沒有成功。這時，她發現了一個異常情況：她進入書房的時間是凌晨2點鐘，而掛鐘上的時間卻是9點35分15秒，一直沒有變過！這會不會就是金庫的密碼呢！

瑪塔・哈莉想到這裡，連忙試了一下，果然將金庫的門打開了。

可是，密碼是六位數，而掛鐘上的時間是9點35分15秒，少了一個數字。那麼真正的密碼應該是什麼呢？

瑪塔・哈莉想：如果把掛鐘上的時間理解為21點35分15秒，不就變成213515了嗎？她按照這六位數位轉動撥號盤，金庫的門果然被打開了。

保險箱的密碼

　　一位富翁在臨終前給他那沒出息的兒子留下了兩件
東西，一個保險箱和一份遺書。遺書內容十分怪異：

　　我即將離開這個世界了，除了那不成器的兒子，我
幾乎沒有什麼可留戀的。我把我全部的積蓄都放在了這
個保險箱裡，密碼是六位數，就藏在崔顥的這首《黃鶴
樓》和一串數字中——

　　昔人已乘黃鶴去，此地空餘黃鶴樓。

　　黃鶴一去不復返，白雲千載空悠悠。

　　晴川歷歷漢陽樹，芳草萋萋鸚鵡洲。

　　日暮鄉關何處是？煙波江上使人愁。

　　4524117187

　　遺書內容到此結束。

　　富翁的兒子實在弄不明白密碼的玄機，只好請他父

親生前的好朋友——破譯專家汪德幫忙。

汪德琢磨了好一會兒，試過很多種方法，終於解開了密碼。當富翁的兒子用這組密碼打開保險箱時，愧疚地流下了眼淚。

密碼究竟是什麼呢？富翁的兒子又為什麼會流淚呢？

在數字「4524117187」中

「45」表示第四句第五個字，即「空」。

「24」表示第二句第四個字，即「餘」。

「11」表示第一句第一個字，即「昔」。

「71」表示第七句第一個字，即「日」。

「87」表示第八句第七個字，即「愁」。

這五個字連起來就是「空餘昔日愁」，它們的筆劃數分別是8、7、8、4、13，連起來剛好是六位數：878413。

富翁的兒子看著「空餘昔日愁」這幾個字，驚覺自己讓父親操了太多的心，因此留下了愧疚的眼淚。

神祕的電報

一天早晨，南方某市警局的值班警員阿龍截獲了一份神祕的電報，內容是：

「朝，貨已辦妥，火車站交接。」

阿龍馬上將電報交給了處長羅琨。羅琨接過電報看了一眼，認為一定是上次交易沒成功的毒品走私犯將再次進行祕密交易的電報。

羅琨隨即進行了部署，決心要把這夥販毒分子一網打盡。

阿龍看著電報說道：「羅處長，我看我們還是不太容易抓到這夥販毒分子。電報上只有接貨地址，卻沒有接貨的具體時間，我們如果天天守在那裡，也不是辦法，很容易打草驚蛇的。」

羅處長笑著說：「其實，這份電報已經告訴了我們

交易的時間。」

在羅處長的指揮下，警方很順利地把這夥販毒分子一網打盡了。

你知道羅處長是如何破譯電報的嗎？

羅處長斷定，「朝」並不是某個人的名字，而是表示日期。

如果把「朝」字拆開，就是「十月十日」；「朝」又有早晨的意思，所以羅處長判斷，接貨的時間應該是「十月十日早晨」。

東京預告函

　　四月分的一天，東京警視廳收到了一封匿名信，全文如下：

　　「鯉魚在陽光下飄舞，城市的頂端直指北方，黑暗之根將在光芒四射之中化為灰燼。」

　　很顯然，這是犯罪分子發來的預告函，而結尾的「化為灰燼」，更讓人感到不寒而慄。

　　可是，預告函究竟是什麼意思呢？警視廳特別招來一批專家協助破譯。後來，清水一郎先生成功破譯了預告函的內容讓警方得以提前採取行動，避免了一次恐怖襲擊。

　　你知道預告函的意思嗎？

　　五月五日是日本的男孩節，在這一天，人們會紛紛掛起鯉魚旗；東京最高的建築物是東京晴空塔；這座塔的頂端指向北方，意思是在中午十二點的時候，塔的陰影指向北方；「黑暗之根」也就是陰影的根部，即塔的底部；「在光芒四射之中化為灰燼」意思是在爆炸中化為灰燼。

　　這封預告函的意思就是：五月五日中午十二點，東京晴空塔底部會發生爆炸。

整容的罪犯

　　庫爾森曾經因為搶劫，被判了十年刑。他出獄以後，仍然賊心不改，繼續幹著老本行。這天晚上，他來到一家珠寶店，假裝挑選首飾，等店裡的客人走光以後，他拿出手槍，逼著老闆把店裡的金銀珠寶都放進他的背包裡，然後連夜逃到鄰近的城市。

　　第二天一早，他買了一張報紙，看到上面有珠寶店被搶的消息，另外還有警方的通緝令，旁邊還印著他的照片。

　　「現在員警的行動居然這麼快，真是見鬼了！」他一邊暗想著，一邊用報紙遮住臉，免得被人認出來。

　　可是，老這麼遮遮掩掩的也不是辦法呀！怎樣才能不被別人發現呢？突然，他看到報紙的一角登了一條整容醫院的廣告，於是想出了一個絕妙的主意。

他找到了那家整容醫院，要求整容。

「您想整成什麼樣呢？」醫生問道。

他取出一大筆現金，小聲對醫生說：「隨便你整成什麼樣都行，只要把我這張臉整成別人的樣子，這些錢就全都歸你！」

醫生愣了一下，又看了看錢，然後便答應下來。醫生用了足足五個小時，為庫爾森精心做了整容手術。

「哈哈！我真的變成另外一個人啦！」拆掉紗布以後，庫爾森望著鏡子裡的臉，得意地笑著。

醫生望著庫爾森遠去的背影，自語道：「哼！別以為換了一張臉，員警就抓不到你！」

庫爾森走到大街上，看見兩個巡警走過來，一開始還有些緊張，可是他隨後想到：反正員警不認識我！於是就大模大樣地走了過去。沒想到，員警還是把他給抓起來了。

庫爾森已經整過容了，為什麼還會被員警抓起來呢？

真相大白

醫生認出庫爾森就是珠寶店搶劫犯，於是故意將他的臉整成另外一名通緝犯的樣子，員警便「歪打正著」地把他抓了起來。

一字信

　　數學教師羅雲升和歷史教師蕭程斌是一對好朋友，兩個人經常在一起談天說地。

　　這天晚上，兩個人來到酒吧，一邊喝酒一邊談論時政。可是，兩個人談著談著就產生了分歧，而且不知怎麼搞的，他們竟然面紅耳赤地爭執起來，最後險些動手。就這樣，兩人不歡而散。

　　發生了這件事以後，兩個人的關係陷入了僵局。蕭程斌向來好面子，遇到這種事，對方不給自己台階下，自己絕不肯與對方和解；而羅雲升也是個倔脾氣，永遠不會當面對人說「對不起」。就這樣，兩個人足足有一個月沒說話。

　　這天，蕭程斌收到了羅雲升發來的電子郵件。他打開一看，上面只有一個符號：「Σ」。

　　蕭程斌百思不得其解，羅雲升這個傢伙究竟在搞什麼名堂？他這是在嘲弄我還是詛咒我？

　　十分鐘以後，蕭程斌終於想明白了，於是鬆開了緊皺的眉頭。

　　你知道郵件是什麼意思嗎？

　　「Σ」在數學裡的意思是「求和」，羅雲升的意思是想跟蕭程斌和解。

　　如果一個情節似乎和一系列的推論相矛盾，那麼，這個情節必定有其他某種解釋方法。

特工的考試

　　國家安全局準備從眾多特工當中選出一個最合適的人，去國外完成一項潛伏任務。為此，他們進行了一次特殊的考試。

　　考試的方法是：凡是報名參加考試的特工都關在一個房間裡，每天有人定時送水送飯，門口有專人把守。誰能夠最先從房間裡出去，誰就可以被派去完成這項任務。

　　考試開始了，特工們開始施展各種手段。有的說頭疼要去醫院，看守人便請來了醫生；有的說父親病重，要回家照顧，看守人就打了電話給他的父親，發現他的父親正在上班……大家提了種種理由，可是看守人就是不讓他們出去。

　　就這樣過了兩天，最後有個人對看守人說了一句話，

看守人就放他出去了。

　　你知道這個人說的是什麼嗎？

　　他說：「我不考了。」看守見他主動放棄，自然就放他出去了。

　　結果，他通過了這次考試。

巧揭考場貪官

　　在一次科舉考試中，主考官胸無點墨，但卻營私舞弊，收取了大量賄賂。

　　到了揭榜那天，暗地裡送厚禮者皆榜上有名；而那些布衣寒士，無論學問如何出眾，都只能名落孫山。

　　有位落第才子，對主考官切齒痛恨，於是憤然提筆，寫下一副諷刺對聯，在半夜的時候貼在了考場門前。

　　上聯是：少目焉能識文字。

　　下聯是：欠金安可望功名。

　　橫批為：口大吞天。

　　第二天，考場門前一片喧嚷，人們紛紛議論。一時間，滿城人都知道了這位貪官的名字。

　　你能猜出主考官的姓名嗎？

這個貪贓受賄的主考官名叫吳省欽。

橫批「口大吞天」，口在天上，即「吳」；上聯中的「少目」，即「省」；下聯中的「欠金」，即「欽」。

你說我們是圍繞太陽走，可即使是圍著月亮走，這對我和我的工作也不會有什麼影響。

銀子還在

　　一天，有個叫何壯的人來到縣衙告狀。縣令拿過狀紙看了起來。原來，何壯是淄博一家綢布莊的夥計，奉掌櫃之命來這裡收帳。昨晚他投宿在升平客棧，沒想到，寄存在帳房的一袋銀子被人調了包，變成了一袋銅錢。」

　　「你有沒有追問客棧老闆？」縣令問道。

　　何壯說：「唉！都怪我自己不好，我見客棧裡人多嘴雜，所以在寄存時只說是一袋銅錢，其實，裡面裝的是白花花的銀子！店主人開給我的票據也寫明是一袋銅錢，而且其他旅客也證明我寄存的只是一袋銅錢。所以，店主人據不認帳，我也有口難辯呀。」

　　縣令隨即命人傳喚店主人及店內的旅客。店主人和幾位旅客上堂以後，縣令一拍驚堂木，厲聲喝道：「你快把以銅錢調換銀兩的事從實招來！」店主人大聲喊冤，

旅客們也紛紛替店主申辯。

縣令笑笑說：「本縣自幼學過奇門遁甲，我自有辦法來驗證。」他說著便走下來，讓店主伸出右手，提起朱筆在他的手心上寫了個「銀」字，然後命店主人跪到堂外，在太陽底下張開手曬著。

縣令說：「你一定要注意看好，如果你手上這個『銀』字沒了，我就罰你賠何壯銀子。」店主疑惑萬分，只得跪在那裡小心地盯著手心裡的『銀』字，生怕它曬沒了。

接著，縣令讓其他旅客回去，然後把店主的妻子傳到堂上。沒過多久，店主妻子就如實交代了他們夫婦二人調換銀兩的事實。你知道縣令是怎麼做到的嗎？

真相大白

縣令在堂上輕聲對店主妻子說：「妳丈夫已經招認了偷換何壯銀兩的事情，我看妳也招了吧！」店主妻子依然矢口否認有這回事。

縣令說：「那妳就聽我來問問他。」他提高了嗓音問跪在堂外的店主：「喂！『銀』字還在不在你手上？」店主同樣大聲地回答：「在！」

店主妻子見丈夫已經招認，只得無可奈何地承認了夫妻倆偷換銀兩的事情。

永續圖書
線上購物網

www.foreverbooks.com.tw

◆ 加入會員即享活動及會員折扣。

◆ 每月均有優惠活動，期期不同。

◆ 新加入會員三天內訂購書籍不限本數金額，
 即贈送精選書籍一本。（依網站標示為主）

專業圖書發行、書局經銷、圖書出版

永續圖書總代理：
五觀藝術出版社、培育文化、棋茵出版社、犬拓文化、讀
品文化、雅典文化、知音人文化、手藝家出版社、璞申文
化、智學堂文化、語言鳥文化

活動期內，永續圖書將保留變更或終止該活動之權利及最終決定權。

大大的享受拓展視野的好選擇

永續圖書線上購物網
www.foreverbooks.com.tw

謝謝您購買 _____ 大偵探聰明破案遊戲：抽絲剝繭 _____ 這本書！
即日起，詳細填寫本卡各欄，對折免貼郵票寄回，我們每月將抽出一百名回函讀者寄出精美禮物，並享有生日當月購書優惠！
想知道更多更即時的消息，歡迎加入"永續圖書粉絲團"
您也可以利用以下傳真或是掃描圖檔寄回本公司信箱，謝謝。

傳真電話：（02）8647-3660　　　　　　信箱：yungjiuh@ms45.hinet.net

☺ 姓名：　　　　　　　　　　　□男　□女　　　□單身　□已婚

☺ 生日：　　　　　　　　　　　□非會員　　　□已是會員

☺ E-Mail：　　　　　　　　　電話：（　）

☺ 地址：

☺ 學歷：□高中及以下　　□專科或大學　　□研究所以上　　□其他

☺ 職業：□學生　　□資訊　　□製造　　□行銷　　□服務　　□金融
　　　　　□傳播　　□公教　　□軍警　　□自由　　□家管　　□其他

☺ 您購買此書的原因：□書名　　□作者　　□內容　　□封面　　□其他

☺ 您購買此書地點：　　　　　　　　　　　　金額：

☺ 建議改進：□內容　　□封面　　□版面設計　　□其他

　　　您的建議：

新北市汐止區大同路三段一九四號九樓之一

大拓文化事業有限公司收

請沿此虛線對折免貼郵票，以膠帶黏貼後寄回，謝謝！

大偵探聰明破案遊戲：抽絲剝繭

■ 請至鄰近各大書店洽詢選購。

■ 永續圖書網，24小時訂購服務
www.foreverbooks.com.tw
免費加入會員，享有優惠折扣

■ 郵政劃撥訂購：
服務專線：(02)8647-3663
郵政劃撥帳號：18669219